特殊景物攝影技巧

花

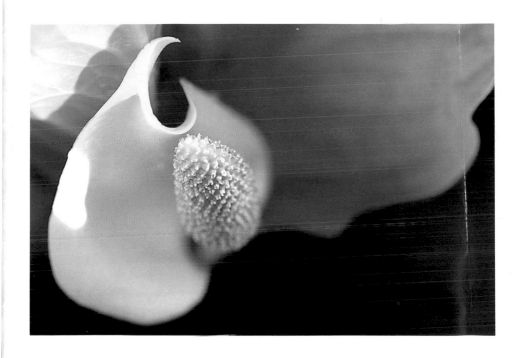

目錄

第一章　花朵攝影的八大技巧

第二章　實際攝影

第三章　各種有用的道具

後記…142

第1章

花朵攝影
的八大技巧

　　目前的照相機已經進步到只要將照相機的鏡頭瞄準花就可以輕輕鬆鬆地把花拍出來。只是，當我們看著自己拍出來的相片時難免會有些茫然。為什麼自己拍出來的花就是少了花朵攝影專書中所擁有的美感與楚楚動人的感受呢？

　　只是盲目地亂拍一通是不可能拍出花朵的真正美感與可愛。如果可以學一些基本的攝影技巧與技巧運用就可以看見花朵原有的姿態。在第一章中將為各位介紹有關花朵攝影的八項技巧。

重點 1 角度爲花朵攝影的根本

從居高點、與攝影焦點等高的位置、趴在地上的低點、或者是拉近、拉遠與攝影焦點的距離等等各種位置、角度、距離中找出自己最喜歡的角度，可說是花朵攝影基本中的基本。光只是站在那裡單純地彎下腰拍花是不可能表現出花朵千變萬化的美感。因此，「角度爲花朵攝影的根本」。

拍攝花時不可欠缺的三個角度

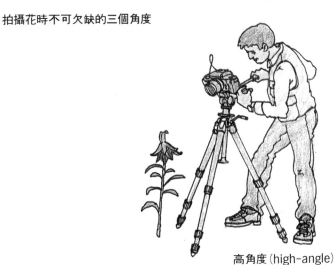

高角度（high-angle）

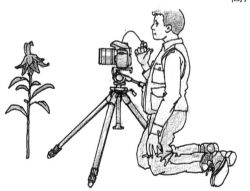

一般角度（level-angle）

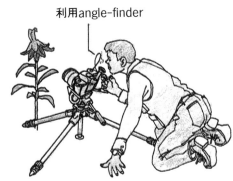

利用 angle-finder

低角度（low-angle）

高角度（high-angle）

採用這種角度攝影時，鎖上光圈爲其
基本動作。如此一來將可避免掉半調子的
表現。

適合花形的描寫。
表現出片面的趣味與造型。
適合作深度與群生樣貌的表現。

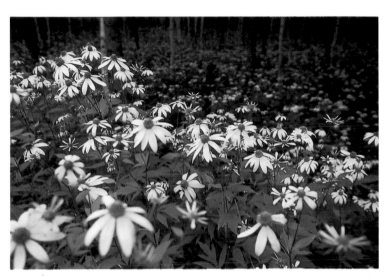

反魂草 光圈f5.6＋0.5EV F2.8 28mm鏡頭ISO100木屬木縣奧日光 8月25日14時30分

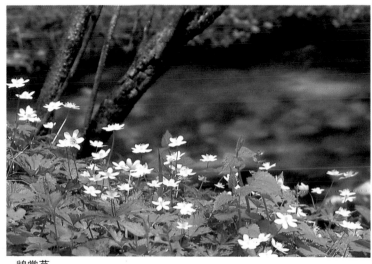

鵝掌草
光圈f8＋0.5EV F4 80!～200mm鏡頭ISO100長野縣上高地 5月28日11時30分

一般角度（level-angle）

　　採用這種角度攝影時其要訣在於要將光圈打開。如此一來主要的焦點就不會溶入環境當中，而且藉由前後的朦朧、模糊不清將焦點襯托得更加耀眼。

表現環境、狀況。
溶入背景當中。
活用前後的朦朧、模糊不清。

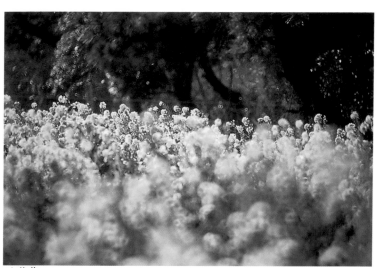

油菜花
光圈f8＋0.5EV F8R500mm鏡頭ISO50 愛知縣伊良湖 2月15日15時30分

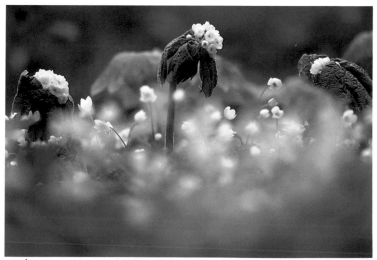

sankayou
光圈f4＋0.5EV F4 M100mm鏡頭ISO50 長野縣上高地6月1日13時30分

低角度（low-angle）

　　利用這種角度攝影單純只是角度的差異就會令景物的描寫有相當大的變化。其要訣在於從各種角度利用取景鏡加以觀察。

利用天空與雲朵。
表現花朵搖曳的姿態。
也可以表現出生氣盎然的風貌。

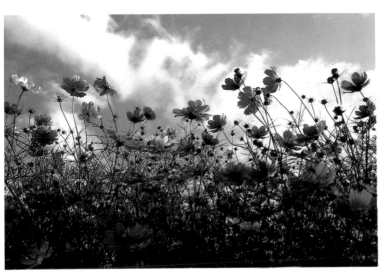

大波斯菊　光圈f16＋0.5EV F2.8 28mm鏡頭ISO100山梨縣清里 9月29日14時25分

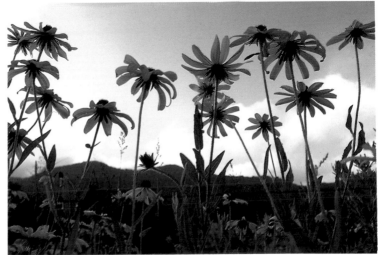

rudbeckia（黃雛菊屬植物）
光圈f8＋0.5EV F2.8 28mm鏡頭ISO50長野縣乘鞍高原8月10日11時30分

拍出好相片的人膝蓋一定會弄髒

角度可以說是決定花朵攝影的關鍵要素，因此，單純只是角度的些微變化就能使花朵散發出來的韻味時而豔麗時而清麗。分別由三種角度逐一地繞行花朵一圈，由各種角度、位置仔細觀察花朵，找出你最有感覺的點，然後按下手中的快門。這就是花朵攝影的第一步。

高角度 (high-angle)

一般角度 (level-angle)

低角度 (low-angle)

薰衣草（三張圖同一位置）

光圈f4自動＋0.5EV F4M100mm鏡頭ISO50 群馬縣玉原 8時40分

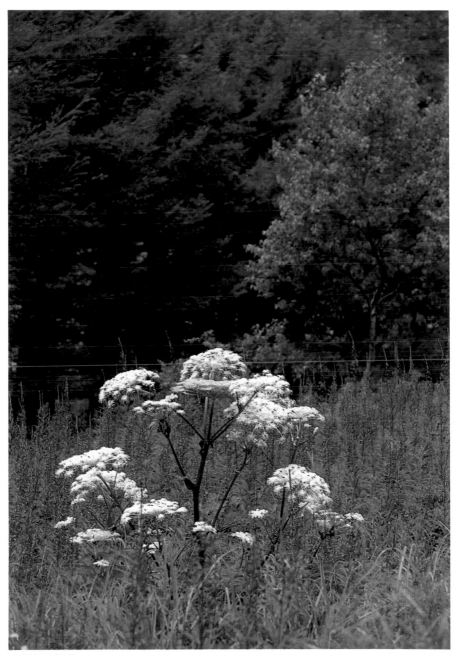

豬獨活和柳蘭

光圈f8自動 F4 80～200mm鏡頭ISO50 PL 長野縣美原 7月27日11時15分

重點 2　構圖（畫面構成）乃是具有個性的攝影的骨架

能夠令色彩與花型跳脫出來的構圖，可說是花朵攝影中所不可或缺的要素。在此介紹四種最具代表性的畫面構圖。

請全部都嘗試過一遍，然後從中選出你最中意的構圖。

1. pan focus（遠《景》近《景》同時攝影法、全焦點）

將光圈調到最接近最小的光圈（例如f16），利用高角度拍最具效果。

從眼前到遠處的景像全部都融入鏡頭焦點裡，因此最能夠表現出深度、環境、狀況和臨場感。

朝向型式般的描寫

2. 活用模糊

將光圈調到接近開放值，利用一般角度攝影最具效果。在畫面構圖上可分為前模糊、後模糊以及前後模糊。

模糊是令主題跳脫出來的一大要素。可以將主題當成是一個色彩繽紛的裝飾。

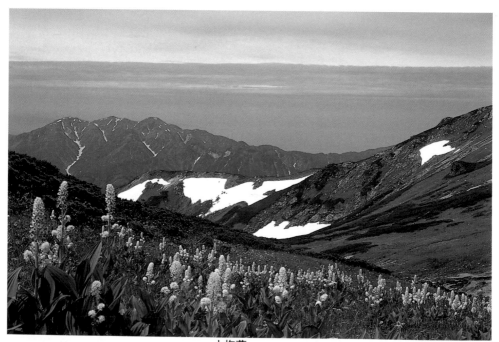

小梅草

光圈f16 自動 F2.8 28mm鏡頭ISO50 PL 長野縣白馬岳 8月12日8時30分

<前模糊>

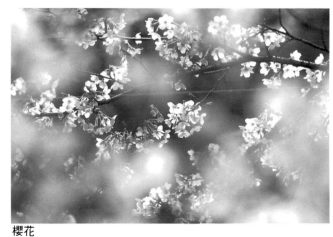

櫻花
光圈f5.6 自動＋0.5EV F4 300mm鏡頭ISO100 東京都奧多摩 4月25日11時10分

<後模糊>

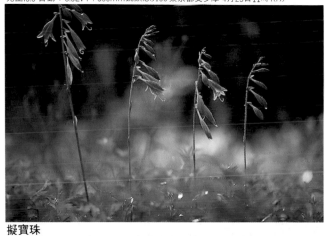

擬寶珠
光圈f3.5 自動＋0.5EV F2.8 250mm鏡頭ISO50 長野縣美原 8月15日8時

<前後模糊>

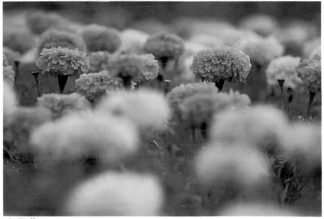

金盞菊
光圈f5.6 自動＋0.5EV F4 M200mm鏡頭ISO100 東京都植物原 7月5日15時20分

3. 3：7比例

採用3：7的比例來分割畫面一定會讓人有平靜與安定感。

☆ 可以和所有的角度搭配使用。
☆ 不適合做具有躍動感與生氣盎然的表現。

例：將遠景、近景放在(a)或(b)其中一條虛線上。

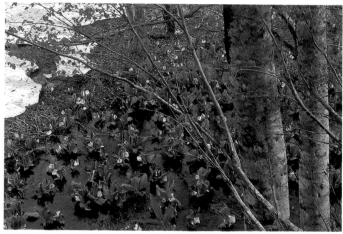

水芭蕉
光圈f16 自動＋0.5EV F4 80～200mm鏡頭
ISO50
長野縣鬼無里 5月13日10時40分

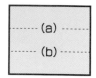

例：將地表與天空的界線
放在(a)或(b)其中一
條虛線上。

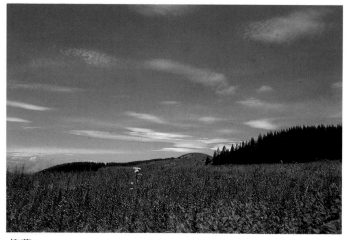

柳蘭
焦距 f16 自動 F 2.8mm 鏡片 ISO 50　長野縣美原

4. 黃金比例 (golden-position)

極力推薦各位使用的畫面構圖法。

不但可以讓主要的攝影焦點跳脫出來予以強調，而且不損安定感。

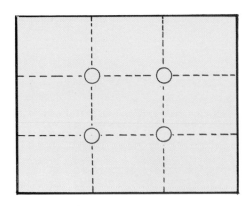

將主要的被拍攝主體放在左右、上下各三等分的直線交叉點（有○記號的位置）上。

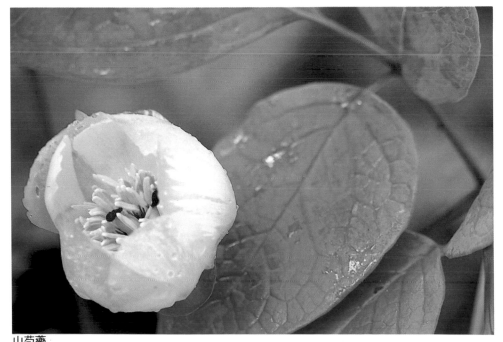

山芍藥

光圈f5.6 自動＋0.5EV F4 M100mm鏡頭ISO50 反光板長野縣上高地 6月17日13時40分

重點 3　光圈值與模糊量可以表現出到底在拍些什麼

相機的鏡頭光圈具有光圈越緊則被拍攝的深度（鏡頭焦點所看得見的範圍）越深，越接近開放值則被拍攝的深度越淺此一特性。也就是說，鎖緊的話則融入鏡頭焦點的範圍越廣，越接近開放值就越狹小。利用此一特性再配合鏡頭焦點調節適當的模糊量可以表現出你所想要展現出來的意境。

<光圈與模糊量的比較>

f 4　　　　　　　f 8　　　　　　　f 16

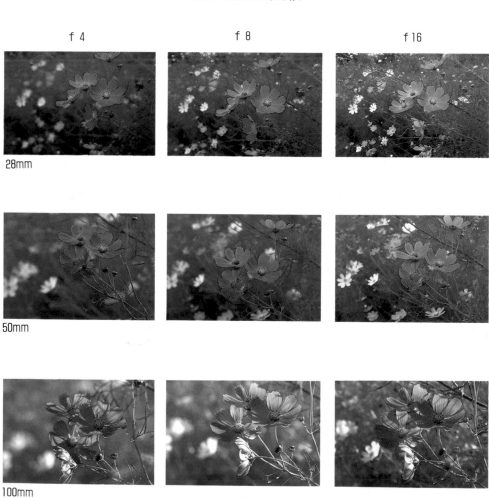

28mm

50mm

100mm

preview-button──如果不利用此一按鈕的話拍不出理想中的好照片

即使用的是f.8，但就單眼反射的取景鏡（finder）來看其呈現出來的仍是呈開放狀態的影像。此時被拍攝範圍的深度就會出現差距。重要的是用f.8時鏡頭焦點所呈現出來的範圍比利用開放值時要來得廣，因此，就會有「與經由取景鏡所看到的不同」的情況產生。要解決此一問題就必需

借助preview-button的幫忙，利用此一功能可以看見攝影時實際光圈值的鏡頭焦點範圍和模糊的狀態。

就花朵攝影來說鏡頭焦點的範圍、模糊量的多寡、使用情形非常重要，此時preview-button就是絕對條件。

沒有按下preview-button
⬇
光圈呈開放狀態

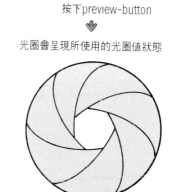

按下preview-button
⬇
光圈會呈現所使用的光圈值狀態

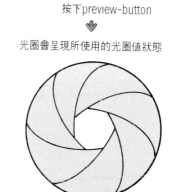

＜按下preview-button時取景鏡的畫面＞

開放值

f 8

f 16

光圈越緊則取景鏡所呈現出來
的影像越暗，隨著經驗的累積
也就不已為苦了。

15

重點 4　背景與主角相等因此在配色時必須以主題色爲基準加以斟酌衡量

　　要使主題躍然紙上、色彩鮮艷、呈現水靈嬌嫩的感受等等，這些都取決於背景的選擇方式和處理手法。背景乃是十分重要的要素，因此，在定立主題時也要透過各種角度將背景一并考慮在內。

< 加入強調效果 >

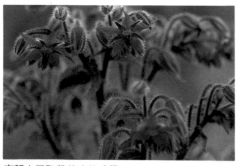

有種少了點兒什麼的感覺。

將黃色的花朵做暈映處理，當成是背景的話效果截然不同。

< 主題與全體背景屬同色系時 >

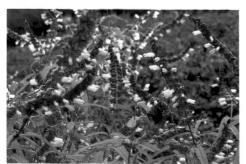

主題全溶進背景裡。

如果將背景做暈映處理的話，就不會有此種情形產生。
利用光圈與距離做出遠近感。

當背景中有與主題同色系的顏色時,那個顏色不要與主題重疊。
避免繁雜的背景。
像紅、白此種醒目的顏色,即使只是一點點也會威脅到主題,要小心。
反射物爲天敵。
單色背景最能表現出穩定沈著的感受。
色彩鮮　的背景利用模糊加以處理。

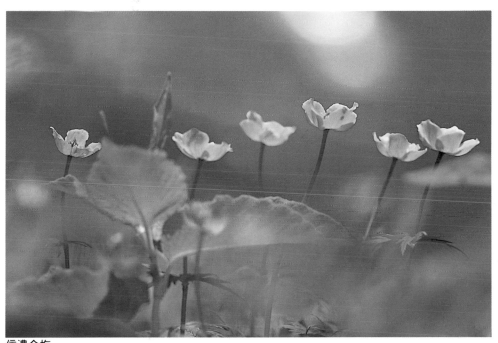

信濃金梅
光圈f4 自動+0.5EV F4 200mm鏡頭ISO50 中間ring 長野縣白馬岳 8月10日10時30分

重點5　鏡頭的使用，可以令表現力倍增

　　一般的普通鏡頭也可以拍花，只是，如果利用 macro lens 的話將會使表現力大幅提升。有標準 macro lens 與望遠用 macro lens，各有各的特殊功能。

　　建議大家先買一個焦點距離為100 mm左右的望遠用macro lens，此外，因為焦點距離較長必須借助三腳架的幫忙。

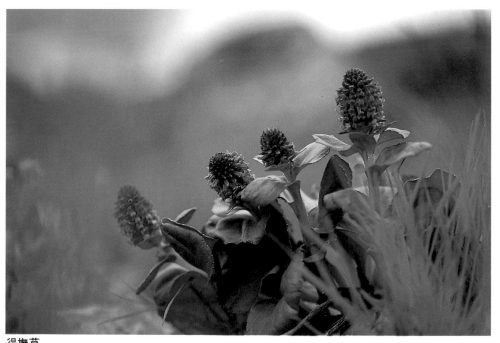

得撫草
光圈f8 自動＋0.5EV F2 M50mm鏡頭ISO5C長野縣白馬岳 8月10日10時15分

＜**標準長鏡頭✳焦點距離50mm前後的鏡頭**＞
此一鏡頭最能夠表現出與肉眼所見最為接近的純樸感受，只要調一下光圈就能夠將背景與環境做敏銳的描寫。與一般的標準鏡頭同樣方便好用，連與被拍主體不太有距離的時候也能夠發揮其威力。

<鏡頭選擇的4項標準◎依背景來選擇鏡頭>
① 當背景與主體有距離時用標準鏡頭。
② 當背景貼近主體時用望遠鏡頭。
③ 想將環境溶入背景裡時用標準鏡頭。
④ 想要做出更爲柔和的模糊表現時用望遠鏡頭。

蜂鬥葉的花莖
光圈f8 自動＋1EV F4 M100mm鏡頭ISO100 長野縣鹿島槍高原 4月28日15時40分

<望遠macro lens ＊ 焦點距離100～200
前後的鏡頭>
此一鏡頭可以用來做更爲柔和的模糊表現，對不易
接近的主題相當有利，但是，鏡頭越遠其操作也越
加困難。對於需要工作距離的昆虫、蝴蝶的拍攝也
頗具效果。

重點6　利用曝光值
拍出喜歡的色彩（濃度）

該如何才能拍出能夠誘惑欣賞者的花朵色彩與花形？可說是攝影的重要因素。不管是要忠實呈現花朵原有的色彩，或者是要依自己喜好的濃度加以描寫，曝光值都是不可或缺的要素。其操作方式一點兒也不困難，此外它還可以避免曝光上的失誤。

＜曝光值＞

曝光值的操作方式請依各相機的使用說明書爲基準。

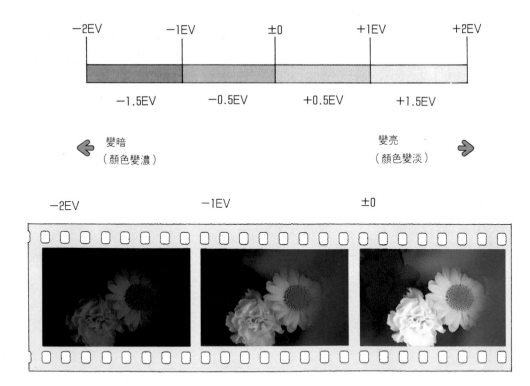

＜花色◎曝光標準值＞

如果花朵的色彩占整個畫面的八成以上的話，要忠實地表現出花朵原有的色彩時其曝光值的標準如下。

☞ 主要被拍主體比背景暗時約＋1EV

☞ 主要被拍主體比背景亮時約－1EV

例1：當被拍主體爲粉紅色的花朵，且比背景暗時	
⬇	
＋1EV plus＋1EV ＝＋2EV	
例2：當被拍主體爲粉紅色的花朵，且比背景亮時	
⬇	
＋1EV plus－1EV±0EV不需調整	

以上爲基本的標準，在拍照時一定要依＋
－方向作調整。

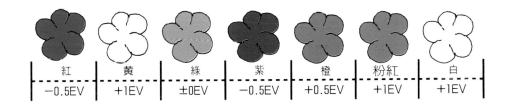

紅	黃	綠	紫	橙	粉紅	白
－0.5EV	＋1EV	±0EV	－0.5EV	＋0.5EV	＋1EV	＋1EV

＋1EV　　　　　　　　　＋2EV

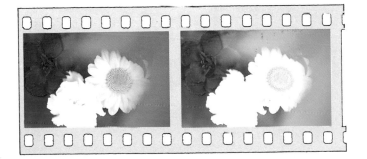

實際的曝光操作──拍攝黃色花朵時

①先裝填正片，將相機的曝光形式設定在光圈優先形式上。

②一邊選定角度一邊操作preview-button，同時利用光圈環
　調整好鏡頭焦點的範圍以及所喜歡的模糊量並且加以設定。

③因為拍的是黃色的花朵，因此，利用曝光補正環或是刻盤
　設定＋1EV的補正（見21頁的表），然後拍下最開始的cut。

※ 有的廠商所製造的刻度為1/3段
　，因此，在做曝光補正時一定要
　補足所需要的量。

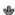

④將＋1EV的補正視為零，然後以此為基準正反方向都各調
　0.5EV、1EV共四種情況加以拍攝（此項操作稱之為搖動曝
　光）。

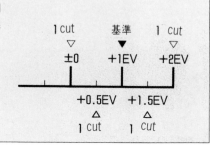

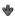

⑤看一下已經沖洗出來的正片，然後從連同最開始的cut在內
　的五cut當中找出自己最喜歡的顏色（濃度）。

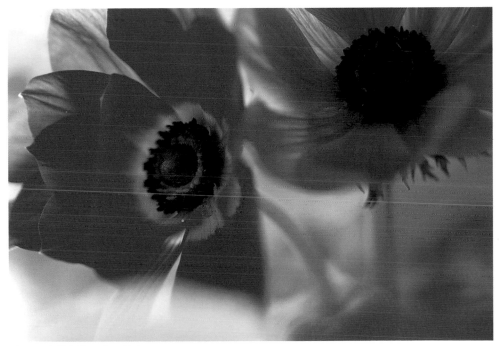

秋牡丹（雙瓶梅、草玉梅）
光圈f2 自動＋5EV F2 M90mm鏡頭ISO50　反光板
室內 3月13日11時10分

重點7　花朵攝影要利用逆光

光線的狀態會令花朵的造型與色彩呈現出極大的差異，不過，絕大部份的花朵攝影全都會利用逆光處理。利用逆光攝影可以強調出色彩的效果與立體感，細微的光線線條就會令整個花形跳脫出來、躍然紙上。此外，它更可以描寫生命力與空氣感，表現出最深層的美感。

反光板當然是不可或缺的輔助道具。

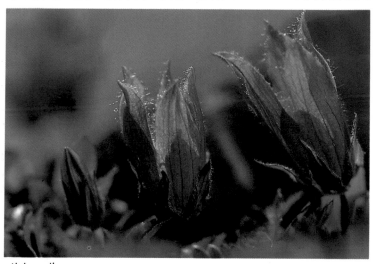

tisimagikyuu
光圈f5.6 自動＋0.5EV F4 M100mm鏡頭ISO50
山梨縣北岳 8月14日13時35分

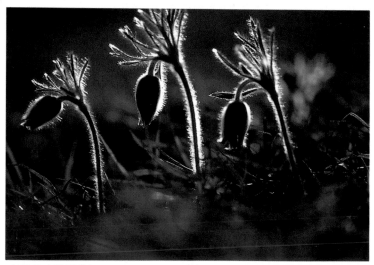

白頭翁（貓頭花）
光圈f4 自動 F4 M100mm鏡頭ISO50
長野縣 5月18日16時30分

＜反光板＞

因爲逆光所產生的色彩沉澱和陰影可以借由反光板加以消除，此外，它也可以做爲補助光，讓立體花朵（如百合花等）的內部更加明亮。花朵攝影最好利用具有銀色和白色兩面的反光板。白色那一面適合用於淡色和中間色，銀色那一面則用於濃度高的色彩和原色。

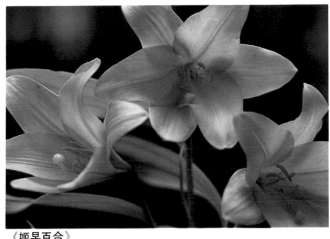

《姬早百合》
光圈f4 自動 I 1.5EV F4 M100mm鏡頭ISO50 反光板 福島縣 7月25日9時20分

＜閃光燈＞

像向日葵這一類高花形的花朵，即使借助反光板的利用也有沒有辦法補到光、或因爲陽光不足會有色彩不夠凸顯的情形產生，此時，就要使用日中自動同步機(synchro)。GN40(guide-number 40；閃光燈光的強度表示值)程度的TTL auto-strobo（TTL爲自動調光顯示）對化朵攝影來說最爲方便，因爲，它幾乎適合所有的情形。

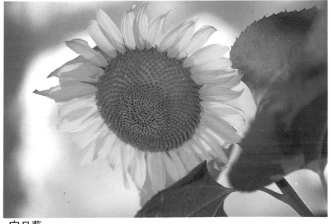

利用專用的延長線將閃光燈拿在手上和相機保持一定的距離，正面拍攝向日葵。TTL自動攝影。

向日葵
光圈f8 自動＋1EV F2 M90mm鏡頭ISO50 閃光燈
愛知縣足助町 7月27日11時20分

25

重點 8　近拍的要點在於鏡頭焦點的調整

即使是我們日常最常見的花朵，只要利用放大鏡仔細觀察一下就會有令人驚奇的輯新發現。近拍乃是最能表現花朵醍醐味的拍攝方式之一，可以從中體會到普通攝影所感受不到的趣味。

近拍最主要的關鍵在於鏡頭焦點。在利用自動相機（AF相機）拍攝時，最終仍是要切換到手動拍攝(MF)上，一邊轉動螺旋面(helicoid)（讓鏡頭焦點與相機鏡頭一致的裝置）細微地調整鏡頭焦點。

＜近拍的拍攝方法＞

其基本在於將雄蕊、雌蕊、和花瓣的一部份這三點融合地集中在鏡頭焦點裡。由取景鏡中一邊觀察一邊變換角度、位置，找出三點最為融洽的位置。

★ 就順序來說在開放的光圈值下先將雄蕊放進鏡頭焦點裡，然後再找出雌蕊的合適位置。當位置確定以後再將花瓣的一部份也一併收進鏡頭焦點裡。	★ 當雄蕊和雌蕊分開時，光圈必須比開放值多轉兩圈，再將雌蕊溶入鏡頭焦點裡。此時最重要的關鍵在於仔細衡量一下前景、背景的模糊量和色彩。
★ 將相機架在牢固的三腳架上，當構圖與鏡頭焦點決定了以後，利用cable-release（鋼絲頂針）按下快門。	★如果逆光請利用反光板，其光圈值不僅要接近開放值，而且是要用轉緊（　如f16)的光圈值加以拍攝。

＜何謂近拍倍率＞

最常見的倍率為1/2倍～等倍。此一倍率最適合用來做為花朵色彩與造形的表現，超過此一倍率的倍率的話容易流於專業傾向，一定要有相當純熟的技巧才行。

▼35mm底片（24×35mm）面積上的倍率

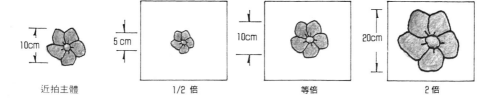

| 近拍主體 | 1/2 倍 | 等倍 | 2 倍 |

＜接近開放值的近拍攝影＞

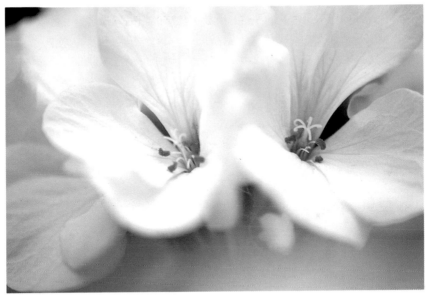

天竺葵
光圈f4 自動＋1EV F4 M200mm鏡頭ISO50 反光板　名古屋市植物園　9月12日14時20分

＜光圈轉緊的近拍攝影＞

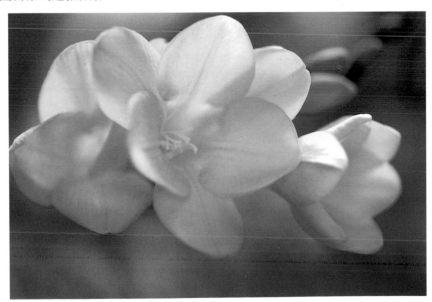

小蒼蘭（freesia--素蘭、鳶尾科之植物）
光圈f2.8 自動＋0.5EV F4 M100mm鏡頭ISO50 反光板
室內 2月17日10時20分

1/2倍特寫

　　畫面的構成、有均衡感的構圖、以及背景為此種攝影的三要點。

　　背景尤其重要，必須將太過醒目的顏色、有所妨礙的景物以及會產生反射效果的景物全部去除。此外，利用模糊將柔和感、優雅感以及立體感表現出來。

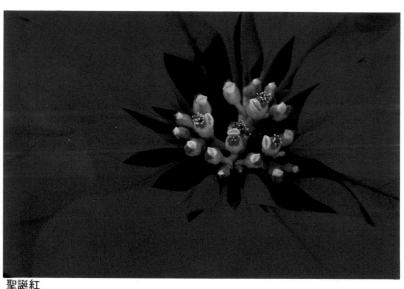

聖誕紅
光圈f5.6 自動 F4 M200mm鏡頭ISO50　　室內 12月27日11時25分

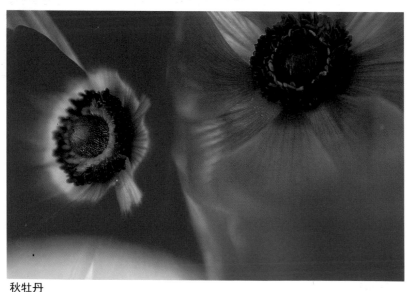

秋牡丹
光圈f2.8 自動＋0.5EV F2.8 M100mm鏡頭ISO50 反光板　　室內 3月13日11時10分

28

等倍近拍

基本上和1/2倍的近拍並沒有多大的改變,但是,它卻是能令雄蕊、雌蕊和花瓣造型呈對比表現的定石,呈現出造形美與色彩美同時並存的世界。最能誠實表現出令人意想不到的發現與驚奇和微小世界中所存有感動美感。

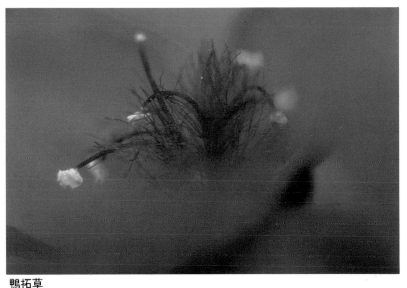

鴨拓草

光圈f5.6 自動 F4 M80mm鏡頭ISO100自動式蛇腹近照裝置(auto-bellows)山梨縣清里 6月25日14時30分

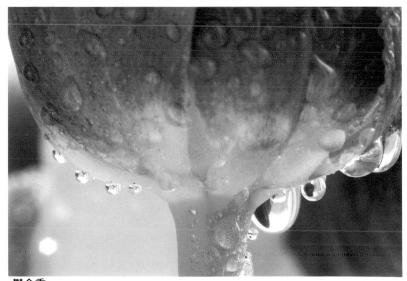

鬱金香

光圈f5.6 自動＋0.5EV F4 M80mm鏡頭ISO50 反光板　　室內 3月10日11時5分

29

2倍近拍

在需要耐心、毅力與集中力的領域裡，被拍攝主體找不到深度，可說是鏡頭焦點極難掌握的一種拍攝方式。

此外，連微妙的風都會產生影響，還需要相當大量的光線，因此，無法在室外進行拍攝。

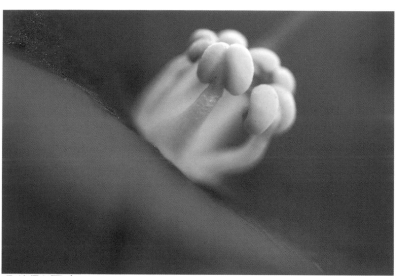

聖德保利亞（saintpaulia--洋蘭的一種）
光圈f3.5 自動＋0.5EV F2.8 M38mm鏡頭ISO50 反光板 auto-bellows　　室內 7月12日14時

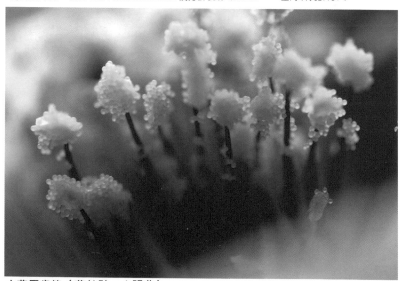

大花馬齒莧（草杜鵑、太陽花）
光圈f8 自動＋0.5EV F2.8 M38mm鏡頭ISO50 反光板 auto-bellows　　室內 8月12日10時20分

30

第 2 章

實際攝影

接下來就讓我們來實際攝影吧！

在第二章中將為各位分別依春夏秋冬四個季節介紹各種花卉的實際攝影，其中以山野林間的自然花朵為中心，也介紹一些庭園裡的花卉、溫室裡的花朵以及盆栽。並且附上各種花朵拍攝時的日期、時段、天候、太陽光的光線狀態以及攝影方法等，並由專業的攝影師針對書中豐富的花朵攝影插圖做最詳盡的解說。

此外，書中所出現的資料內容簡介如下。

攝影時段：包含天候在內，最適合攝影的時段。

光線狀態：順光或逆光等。

曝光補正：為了忠實呈現花朵原色或是顯眼時的標準。

在開始攝影以前……

有關曝光補正的大致標準

　　利用測光器(spot)（相機中所附帶的測光功能也可以）測量一下花、葉的各個部份，然後以所測出來的值為基準加以計算。如果遇到花瓣過細或者是葉子數量過少的情況時，則可以利用靠近花朵附近的其它草類加以代替，但是，光線狀態必須和花朵一致。如果相機裡面沒有測光功能的話，則量一下太陽光（因為花朵通常採逆光拍攝）或者是天空、明亮的地面等到不了的位置量一下其曝光，然後再以此一數值加以計算。另外，即使已經用測光器或者其它測光機能加以測量，然後也依曝光補正標準加以曝光，仍然是曝一下光會比較保險。

有關光圈

　　在這一個章節中將會一再地看到開放值一圈或是兩圈等字眼，即使所轉的段數相等，但是，當開放值為明亮的鏡片（f2或f2.8等）或暗色鏡片（f4或f5.6等）時，其背景所呈現出來的模糊、朦朧效果各異其趣。原則上，當被拍攝主體和相機接近時採用明亮鏡片，當被拍攝主體和相機有點兒距離時則採用暗色鏡片，以此為基準再轉一圈或兩圈加以解說。

有關背景紙

　　既然拍的是花背景當然是自然最佳，然而，一但有了其它礙眼的景物出現時整體畫面就會變繁雜，此外，在室內拍攝時無可避免地只好借有顏色的紙（背景紙）一用了。最高明的背景紙使用方式就是不要將背景紙融入鏡頭焦點裡，且在擺設時要和花朵保持一定的距離。詳細情形請參照第三章。

＜使用背景紙的範例＞

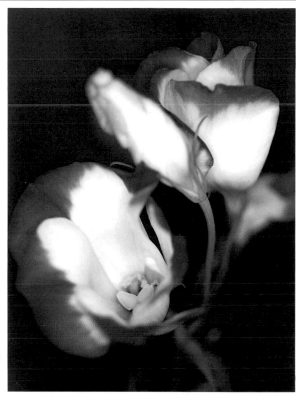

土耳其桔梗
光圈f5.6 自動 F2 M50mm 鏡頭
ISO100 反光板
室內 9月27日11時

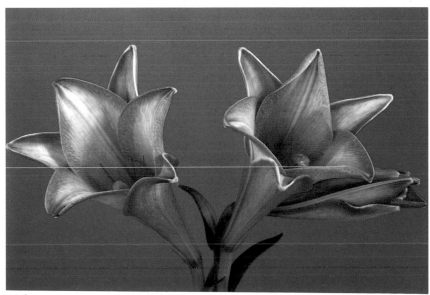

百合
光圈f16 自動 F2.8 M90mm 鏡頭 ISO100 反光板
室內 9月22日13時30分

鬱金香

攝影時段：晴天上午
光線狀態：逆光
曝光補正：＋0.5EV

　　像鬱金香、百合這一類呈立體花形的花朵用逆光拍攝最具效果。因為最能描寫花朵原有的色彩，且能夠令花形整個跳脫出來。

　　找一朵花色與花形兼具的鬱金香，然後以稍微能夠看見花朵內部的高角度拍攝，前景與遠景則加以暈映處理(1)，或者是找三、四朵排列在一起的花朵然後找一個能夠將它們全都一起收進鏡頭焦點裡的位置加以拍攝(2)也是不錯的處理方式。光圈值則採用開放值到轉一圈左右的數值。

　　如果拍的是眾多花朵聚集的花壇的話，則將光圈轉緊(f16)然後從高角度找一個最具特色的位置加以拍攝(3)。此種情況如果將地面也一併收入鏡頭的話就會很難看。

　　另外，如果將支撐花朵的花莖拍得太短的話會讓人有喘不過氣來的感覺，如果將葉子前端或是綠色一併收進鏡頭裡的話畫面表現會比較沉穩。

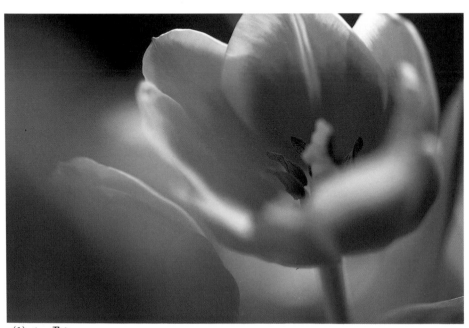

(1)＜一朵＞
光圈f3.5 自動＋0.5EV F2 90mm 鏡頭 ISO50 反光板　室內 3月20日10時

(2)的應用＜3～4朵＞

光圈f6.7 自動＋0.5EV F55.6～6.7 300～400mm 鏡頭 ISO50　　東京都 4月29日13時30分

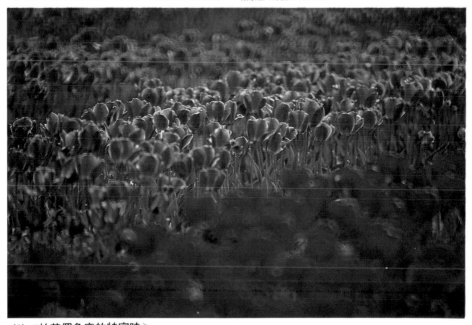

(3)＜拍某個角度的特寫時＞

光圈f8 自動＋0.5EV F8 R500mm 鏡頭 ISO50　　千葉縣佐倉 5月15日13時15分

罌粟

攝影時段：晴天或有雲的上午
光線狀態：逆光
曝光補正：＋0.5EV

早春的原野上迎風搖曳生姿、嬌柔可人的罌粟花其魅力就在於楚楚動人、惹人憐愛上。為了要拍出其楚楚動人、惹人憐愛的姿態，晴天或者是有雲的天候和逆光為不可或缺的絕對條件。因為穿透薄薄花瓣的透過光可以讓花瓣與花色看起來更加柔和，將其楚楚動人、惹人憐愛的感受加以強調。

因為這種花一但淋到雨就會向下垂，因此，不適合雨中或者是下過雨後拍攝。此外，也不適合和雨、露水、霧氣這類水滴一起拍攝。

拍攝的角度或畫面構成、光圈值等手法全都和鬱金香相同。

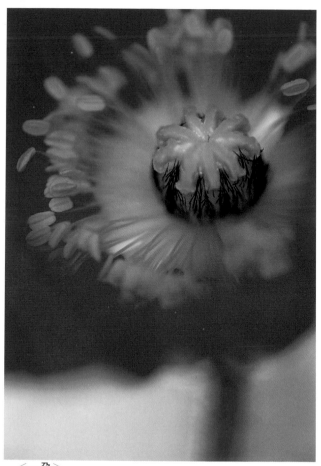

＜一朵＞

光圈f2.8 自動＋0.5EV F2 M100mm 鏡頭 ISO50 反光板　　　室內 3月17日10時

36

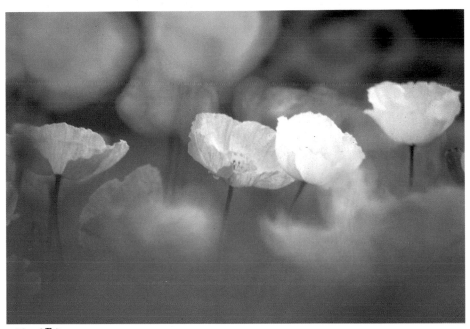

<.3～4朵 >
光圈f8 自動＋0.5EV F8 R500mm 鏡頭 ISO50　　千葉縣千倉 3月23日11時

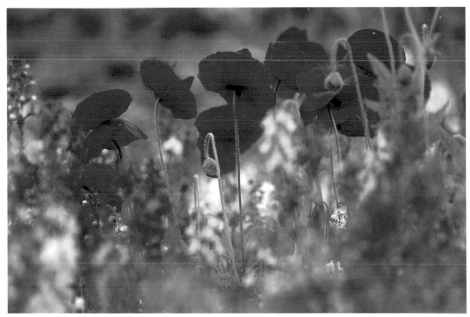

< 拍某個角度特寫時 >
光圈f6.7 自動 F5.6～6.7 300～400mm 鏡頭 ISO50
東京都 5月10日14時10分

●Spring●
油菜花

攝影時段：有雲的下午四點前
光線狀態：逆光或順光
曝光補正：＋1EV

　　一大片長在一起的油菜花具有壓倒性的美感，但是，如果只是真實地將其拍攝出來難免顯得平面、無趣。如果將滿山遍野的油菜花當成是風景的一部份，然後將山崗、河川、森林、田地等景物一起收進鏡頭裡，或者是利用暈映的技巧將背景處理一下的話，就會有距離感、遠近感的表現。

　　將綠色風景一起收進鏡頭裡，或是將背景中的草或葉子做暈映處理會讓色彩更加熱鬧。

　　此外，因為依所見的角度不同（光線狀態）花朵的色彩會有所變化，因此，必須繞行油菜花田一圈找出色彩最美麗的位置。

　　油菜花適合一大片一大片地入鏡，比較不適合單拍一枝或三、五枝的特寫。

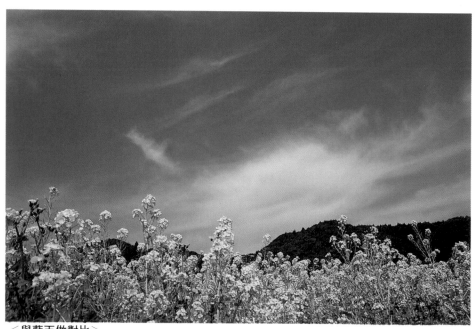

＜與藍天做對比＞
光圈f16 自動 F2.8 28mm 鏡頭 ISO50　千葉縣千倉 3月26日9時30分

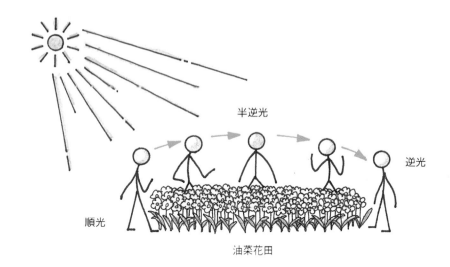

半逆光

逆光

順光

油菜花田

從順光到逆光的光線狀態會令花色
有所變化。

＜風景一併入鏡＞

光圈f8 自動＋0.5EV F8 80～200mm 鏡頭 ISO50 PL，群馬縣王原高原 5月8日16時

杜鵑

攝影時段：晴天的黃昏或有雲的下午兩點左右
光線狀態：逆光或強逆光（不拍天空時）
曝光補正：＋0.5EV

　　帶點兒曝光不足(under)味道的話會令花朵的色彩與花葉的綠調和，成為別具風情且令人感到沉穩的色彩。另外，有雲的日子和大晴天各有不同的旨趣，可以表現出寧靜、安詳的色調美感。

　　拍特寫(up)時兩三朵會比單拍一朵強，光圈為開放值或轉一圈，然後找一個可以將雄蕊、雌蕊和花瓣全都可已收進鏡頭裡的角度，，然後按下手中的快門(1)。此時，如果將花朵周遭的葉子一併收進鏡頭裡的話更具韻味。

　　拍全體時必須採高角度，光圈要轉緊(f16)然後針對花或葉子的顏色做局部的特寫，就色彩效果加以描寫(2)，或者是將背景一幷入鏡表現出情景與氣氛(3)以也都是不錯的手法。

(1)＜2～3朵＞

光圈f2.8 自動＋0.5EV F2 M90mm 鏡頭 ISO50　長野縣乘鞍高原 6月5日11時

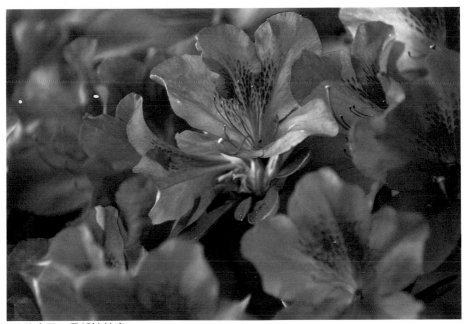

(2)的應用＜局部性特寫＞

光圈 f3.5 自動＋0.5EV F2.8 M100mm 鏡頭 ISO50　東京都 5月22日13時40分

(3)＜將背景一併收入鏡頭、
　　tougokumitubatutuzi＞

光圈 f8 自動＋0.5EV F4 80～200mm 鏡頭 ISO50

木屬木縣奧日光 5月15日18時

41

●Spring●

貓柳

攝影時段：晴天、從上午11點到下午2點左右
光線狀態：逆光
曝光補正：＋1EV

　　貓柳攝影的基本就是利用早春柔和的陽光做逆光處理，可以讓輕飄飄的絨毛線條表現出閃閃發亮的光線線條。此外，光圈為開放值或者是轉1～2圈，將枝芽也一併收進畫面裡。如此一來更能夠表現出絨毛柔和的立體感。

　　利用早春的季節氣息做為單純的背景是不錯的選擇(1、2)，但是如果將小河等潺潺水光也一併收進鏡頭裡的話，其所展現出來的風情與氣氛則更勝一籌(3)。

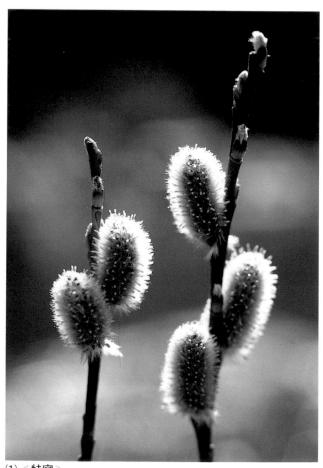

(1)＜特寫＞

光圈f5.6 自動＋0.5EV F3.5 M50mm 鏡頭 ISO64　　愛知縣奧三河 3月10日11時30分

42

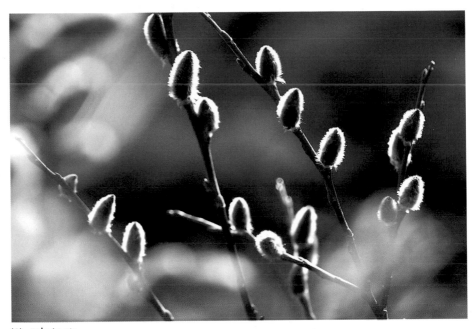

(2)＜中ring＞

光圈f5.6 自動＋0.5EV F4.5 M135mm 鏡頭 ISO100　　東京都奧秩父 3月25日13時

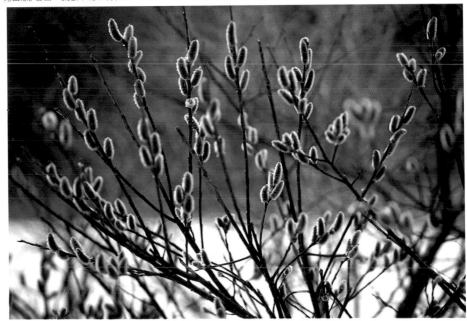

(3)的應用＜單純只是將雪做暈映處理＞

光圈f5.6 自動＋1EV F4 80～200mm 鏡頭 ISO50　　長野縣上高地 4月21日14時

43

●Spring●

筆頭草

攝影時段：晴天下午三點前
光線狀態：逆光（利用有孔反光板）
曝光補正：無

如果以彎曲膝蓋的高度來拍筆頭草的話，就會將地面一起拍進畫面裡，變成不具深度、索然無味的相片。要解決此一問題只有趴下身體保持與筆頭草等高的位置來進行拍攝的工作。如此一來不但可以將筆頭菜的可愛表現出來，將根部的泥土和枯葉做暈映處理，剛長出來的新芽向世人透露春的訊息。

如果周邊開有蒲公英或犬陰囊 (inufuguri) 等花的話，也可就就其顏色作暈映的效果，讓春天溫暖的氣氛更加凸顯 (1、2)，將這些一起收進鏡頭焦點裡的話會讓畫面更具臨場感。此外，因為是趴在地面上進行拍攝的工作，為了固定相機像豆袋、angle-finder 等都是不可或缺的配備。

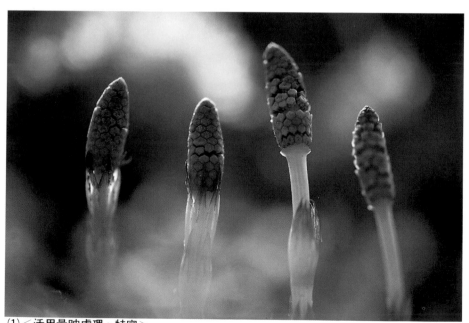

(1)＜活用暈映處理、特寫＞

光圈f2 自動＋0.5EV F2.8 M90mm 鏡頭 ISO50 反光板　愛知縣足助町 3月26日11時

44

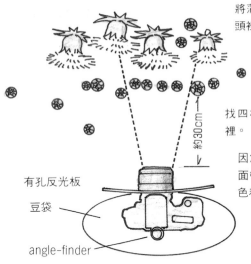

將蒲公英等背景色一併收進鏡頭裡做出彩色的效果。

找四棵筆頭菜收進鏡頭焦點裡。

因為隨著長鏡頭的接近鏡頭畫面會變狹小,要考慮一下背景色和全體構圖間的協調性。

約30cm

有孔反光板

豆袋

angle-finder

因為背景梅花的色彩有點單調,所以用數朵水仙以兩段式方法溶入焦點,再強調黃色水仙,就能補梅花顏色的單調

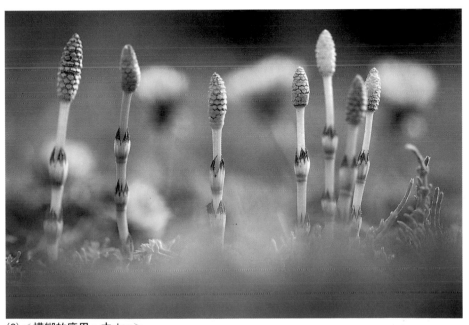

(2)＜模糊的應用、中ring＞

光圈f2 自動＋0.5EV F2 M100mm 鏡頭 ISO50 反光板　　東京都城山 3月27日15時

45

三色菫

攝影時段：從上午十點到下午四點左右
光線狀態：半逆光
曝光補正：＋0.5～1EV

三色菫的特徵在於花瓣特有的形狀和由繽紛色彩所交織成的可愛上。

由正面用最普通的相機角度(camera-angle)也能將這種花拍的很好看，但是，為了讓平面的花瓣能夠有立體感因此採用半逆光。此外，半逆光也能夠將三色菫的花色忠實地表現出來。

光圈值鎖定在開放值或轉一圈上，找出一個能夠將整個花瓣全都拍進鏡頭焦點裡的位置，然後按下手中的快門。此時，如果能在周圍做模糊處理的話會讓可愛的感覺更加凸顯。

如果是拍花壇這一類一大群花朵叢生在一起的話，如果看得到莖的話會讓可愛的程度減半要小心。

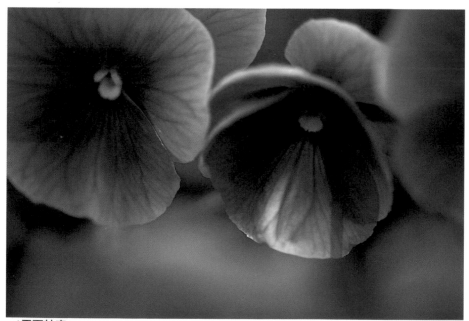

＜正面特寫＞

光圈f4 自動＋0.5EV F4 M200mm 鏡頭 ISO50 ｜ 千葉縣植物園 3月21日10時

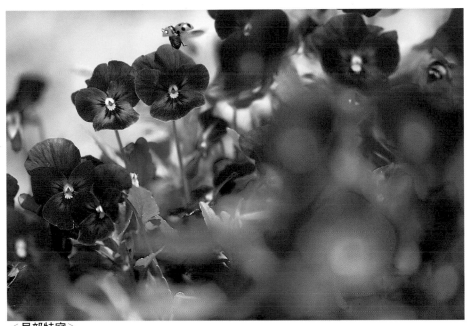

＜局部特寫＞
光圈f4 自動＋1EV F4 M200mm 鏡頭 ISO100 │ 名古屋植物園 5月2日11時15分

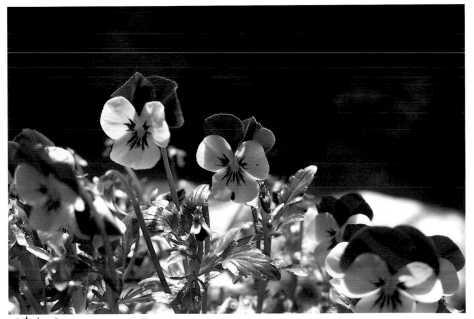

＜中ring＞
光圈f5.6 自動 F3.5 M50mm 鏡頭 ISO 100　陽台 3月20日12時

●Spring●

節分草

攝影時段：陽光不強有雲的下午兩點前

光線狀態：逆光

曝光補正：＋1EV

　　有春之妖精之稱的這種花，最適合在柔和的光線中拍攝。因此，陽光不強有雲的日子最適合拍這種花。

　　因為它是在早春時開放在原野上的花朵，因此，必須趴下身體與花朵保持同樣的高度由花朵正面加以拍攝。

　　光圈值從開放值到轉一圈，然後找一個可以將雄蕊、雌蕊和花瓣三者全都可以收進鏡頭焦點裡的位置，再按下手中的快門，此種拍攝法最能捕捉到節分草的風韻。不過，為了配合鏡頭焦點而將光圈全部關閉則是大敵。因為周遭的枯葉和草等也都會一併跑到畫面裡，糟蹋了此種花朵特有的惹人憐愛感。

　　雖然光圈值為開放值到轉一圈，也肯定會有能將雄蕊、雌蕊和花瓣三者全都收進鏡頭焦點裡的位置，發揮一下耐心仔細找一下。

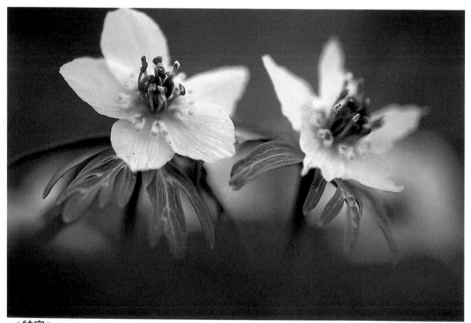

＜特寫＞

光圈f5.6 自動＋0.5EV F4 M100mm 鏡頭 ISO50反光板　　木屬木縣星野町 2月27日13時30分

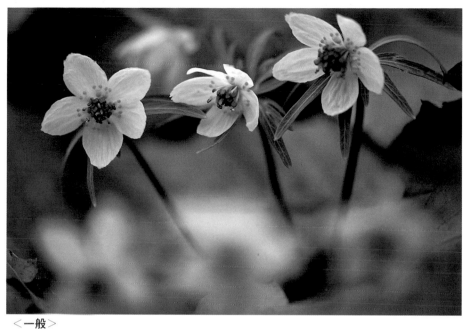

<一般>

光圈f5.6 自動＋0.5EV F4 200mm 鏡頭 ISO 50　　木屬木縣星野町 2月23日14時10分

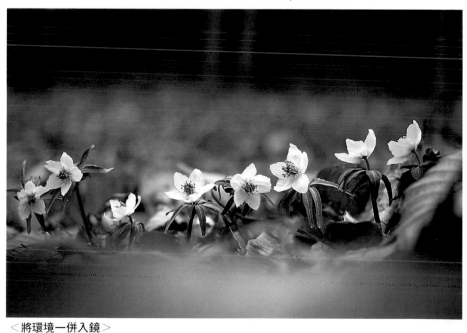

<將環境一併入鏡>

光圈f5.6 自動＋0.5EV F2 28mm 鏡頭 ISO 50反光板　　木屬木縣星野町 2月25日11時30分

●Spring●
櫻花草

攝影時段：陽光不強有雲的下午兩點前
光線狀態：逆光
曝光補正：＋0.5～1EV

　　粉紅色惹人憐愛的（櫻花草）拍攝時的竅門在於陽光不強、有雲的柔和光線下最能將花瓣的形狀和色彩忠實地呈現出來。天氣太好的話花瓣上會產生反光造成反效果，可愛的花朵不適合太強的光線。三三兩兩的幾株小花比不上從群生的花朵中找一株姿態、色彩特別美麗的花用特寫或長鏡頭(long)拍攝來得出色。

　　拍特寫時以三到五朵花為對像，光圈鎖定在開放值上從正面加以拍攝最能表現花朵的可愛美感(1)。拍長鏡頭或拍局部特寫時，背景最好是單一個顏色，如果無法找到背景色的話不用背景色也無所謂(2)。另外，不管有沒有將背景拍進去光圈值一定要避免用f8值。因為如果光圈值鎖太緊的話全部的（櫻花草）會通通進到鏡頭焦點裡，如此一來畫面就會太繁雜破壞了花朵原有的可愛美感。

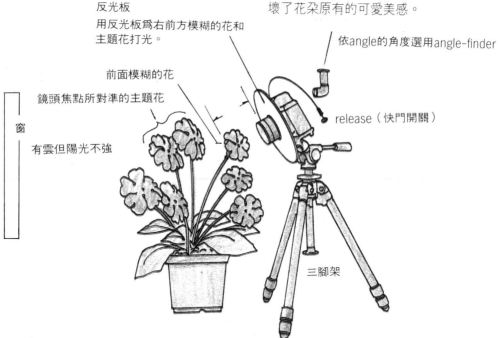

反光板
用反光板為右前方模糊的花和主題花打光。

前面模糊的花

鏡頭焦點所對準的主題花

窗

有雲但陽光不強

依angle的角度選用angle-finder

release（快門開關）

三腳架

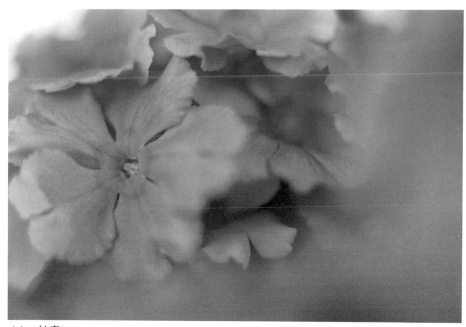

(1)＜特寫＞
光圈f2.8 自動＋1EV F2.8 M90mm 鏡頭 ISO 50反光板　室內 2月15日10時10分

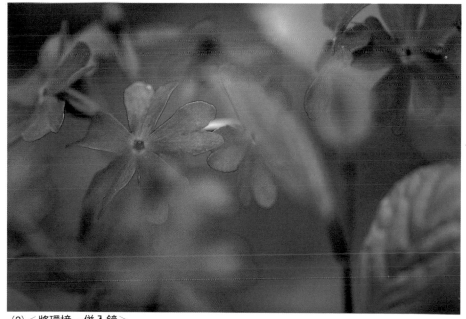

(2)＜將環境一併入鏡＞
光圈f4 自動＋0.5EV F4 M200mm 鏡頭 ISO 50　　長野縣 5月24日10時40分

●Spring●

側金盞花

攝影時段：從上午十點到下午一點左右
光線狀態：逆光
曝光補正：＋0.55～1EV

　　這也是適合拍特寫的花朵之一。像側金盞花這一類具有強烈季節氣息的花卉如果不將周遭的環境一併拍進鏡頭裡的話，就無法表現出花朵原有的姿態與美感。

　　從與花同等的高度，光圈值鎖定在開放值或轉一圈的數值上，然後找一個能將多個雄蕊一起收進鏡頭焦點裡的位置。此時，最好能將花瓣或花莖的一部份也一起收進鏡頭焦點裡。如果將背景裡的雜木

林、枯葉等一併收進鏡頭裡將季節感表現出來的話，和盆栽、園藝裡的花朵會有很大的差別。

　　要將周遭環境一併入鏡的話，要採用高角度然後將地面上的枯葉、枯草收進鏡頭裡，光圈可以採用f8和f16兩種隨便選一個你自己喜歡的數值。此時要小心一點不要將側金盞花拍得太小否則會沒入環境裡。

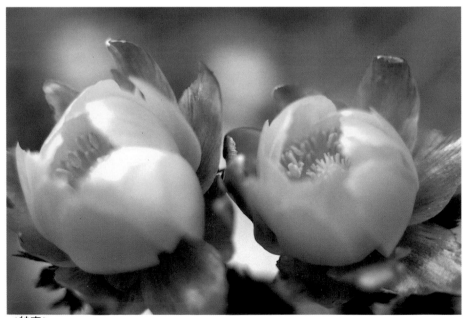

＜特寫＞

光圈f2 自動＋0.5EV F2 M90mm 鏡頭 ISO 50反光板　　　　長野縣 4月28日11時

52

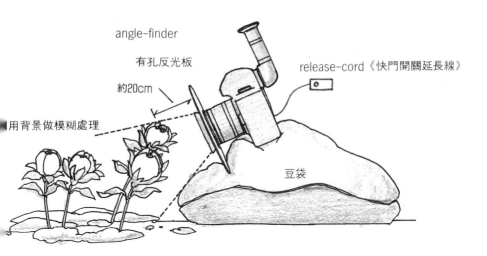

angle-finder

有孔反光板

約20cm

用背景做模糊處理

release-cord《快門開關延長線》

豆袋

用長鏡頭切進到等倍的距離。
盡可能接近。要營造柔和的模
糊效果最好採開放值。

若沒有忘記將背景中的雪景一
併收入鏡頭的話，風情立現。

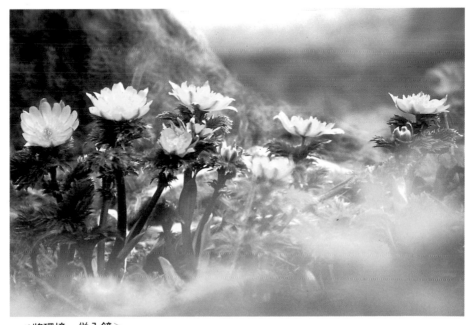

＜將環境一併入鏡＞
光圈f8 自動＋1EV F8 R500mm 鏡頭 ISO 50　　長野縣 4月29日13時

紫羅蘭

攝影時段：雲量不多的下午四點鐘以前
光線狀態：逆光
曝光補正：＋0.5EV（粉紅色）、無（紫色）

　　紫羅蘭雖然只是小小的一朵花，但是，只要仔細地加以凝望就會有出人意料之外的新發現，也會感受到其特有的美感，感受到其自然原始的醍醐味。

　　最適合做自然的描寫，因此，一定要趴下來拍。這種花不適合做太特殊的鏡頭表現。此外，太強的光線會削減其美感。

　　由花朵的正面，光圈值鎖定在開放值上，並且找出能將雄蕊、雌蕊一併收進鏡頭焦點裡的位置，如果將背景中綠葉做模糊處理的話花朵楚楚可憐、惹人憐愛的感受立即浮現。因為是屬於容易受風影響的花卉因此最好能利用相機背袋、雨傘等擋一下風。

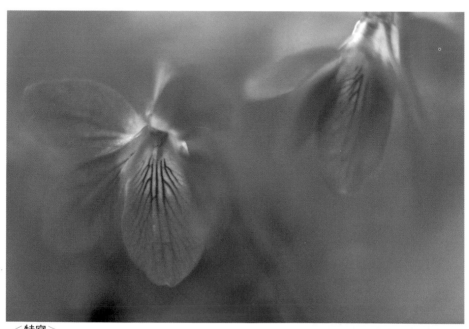

＜特寫＞

光圈f2 自動＋0.5EV F2 M90mm 鏡頭 ISO 100反光板　　山梨縣 5月10日10時50分

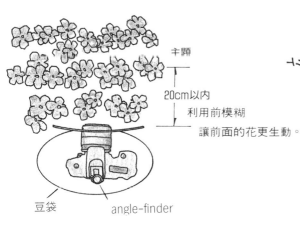

主顯

20cm以內

利用前模糊

讓前面的花更生動。

豆袋　angle-finder

因為相機的袋子很重因
此風多強都不怕。

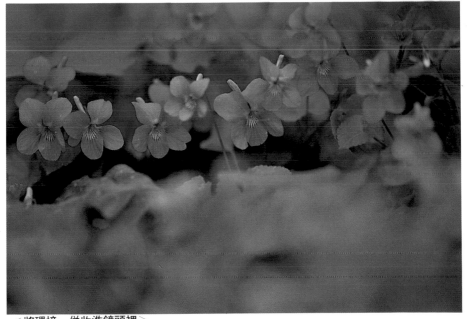

將傘柄或者是多出來的傘架
埋進土裡，傘就不會被風吹
走。風太強的時候最好用手
拿著。

利用望遠macro lens所產生的
柔和模糊美感，讓前模糊、後
模糊使畫面更生動立體。

< 將環境一併收進鏡頭裡 >

光圈f5.6 自動 F4 M200mm 鏡頭 ISO50　　福島縣高清水5月18日10時30分

●Spring●
山慈姑

攝影時段：陽光不強或陽光無法直射的地方、
下午三點以前
光線狀態：逆光
曝光補正：＋0.5EV

　　因爲是屬於山林間的花朵，因此，不
管是晴天還是有樹木陰影的地方都可以拍
攝。將照相機擺在與花朵等高的位置上，
並且將花朵、花葉等全部一起收進鏡頭焦
點裡。因爲是立體花因此光圈要轉一圈，
然後由比正面稍斜的角度將花朵內部的情
形也一併收進鏡頭焦點裡。由正面拍山慈
姑也很漂亮，但是，由正面拍尚未全開
（約開了七成左右）的花朵可以發現不同
的造型樂趣。

　　用高角度將環境一併收進鏡頭裡的
話，光圈要設定在f8上，因此，林間的枯
葉或落在地面上的小樹枝也會一併跑進鏡
頭裡，令畫面變得十分繁雜。

要點在於將鏡頭焦點鎖定在花
瓣中央的模樣。

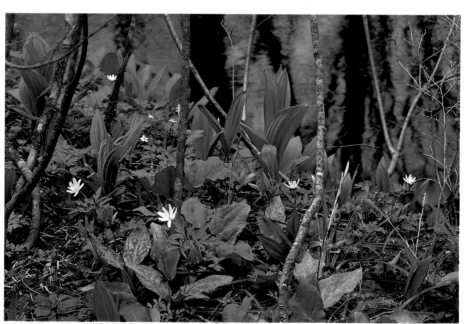

＜將環境一併收進鏡頭焦點裡、山慈姑和《菊座kiitige》＞
光圈f8 自動 F4 M8～2000mm 鏡頭 ISO50 長野縣戶隱 5月15日14時

56

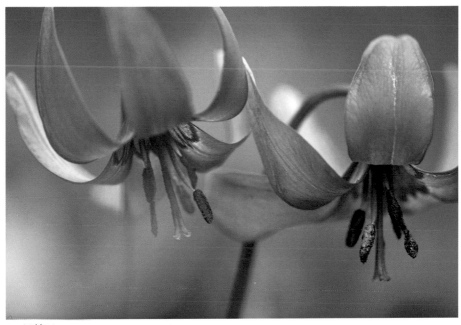

<近拍>
光圈f4 自動＋0.5EV F4 M100mm 鏡頭 ISO 50反光板　　　長野縣戶隱 5月16日13時15分

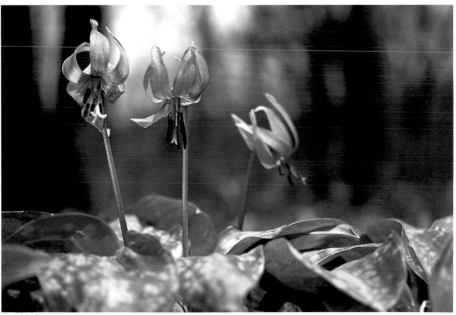

<特寫>
光圈f5.6 自動＋0.5EV F2 28mm 鏡頭 ISO 50反光板　　　長野縣戶隱 5月17日10時30分

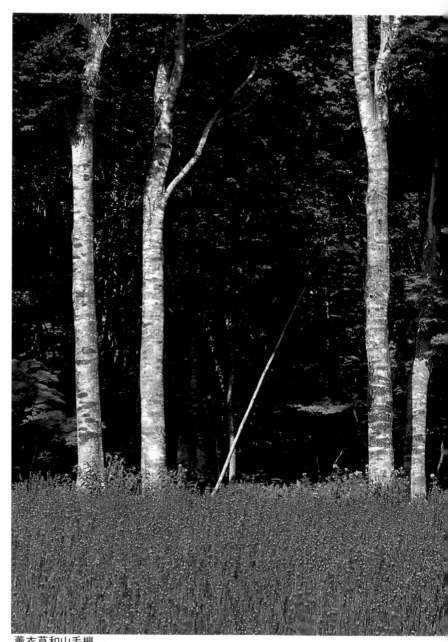

薰衣草和山毛櫸
光圈f16 自動 F2.8 80～200mm 鏡頭 ISO 50　　群馬縣王原高原薰衣草公園 7月27日10時20分

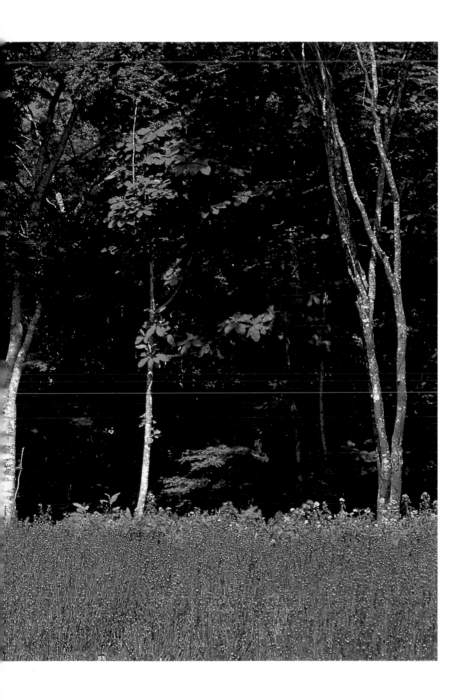

●Summer●

萱草

攝影時段：晴天的下午三點以前
光線狀態：順光或逆光
曝光補正：＋1EV

　　萱草以其獨特的色彩覆蓋在高原上的姿態，為仲夏著名風物詩。以湛藍的天空為背景然後將一望無際的萱草收進鏡頭裡，此時必須背向太陽，用21～28mm的macro lens加以拍攝。將深度加以描寫時可以利用高角度拍攝，光圈設定在f16上，用全焦點（pan focus）拍攝(1)。用3：7的比例安排天空與地面的比例最具安定

感。另外，使用PL濾光器(filter)可以增加天空的藍度，將仲夏高原的氣氛加以強調。此外，將相機的位置盡量壓低以天空為背景用仰角的角度拍花也會有生氣盎然的表現(2)。此時因為無法同時將天空與花朵的顏色一併加以強調，必須選定其中一項做主角。

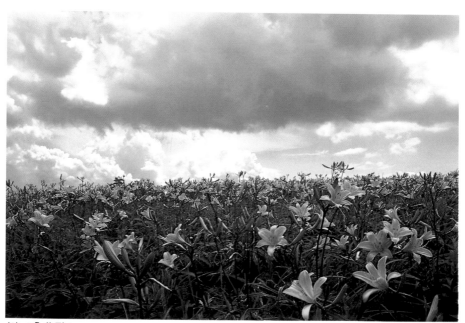

(1)＜**全焦點**＞
光圈f16 自動＋1EV F2 28mm 鏡頭 ISO 50　　　長野縣霧峰7月12日11時35分

60

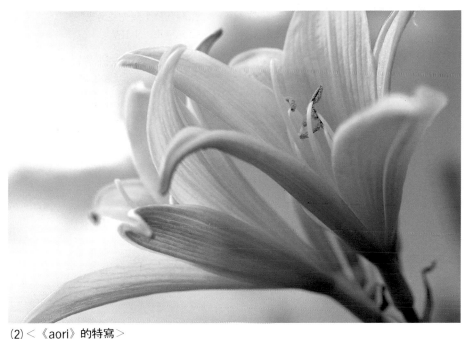

(2)<《aori》的特寫>
光圈f5.6 自動＋1EVF2.8 80～200mm 鏡頭 ISO 50 反光板　長野縣金本伏山7月12日11時35分

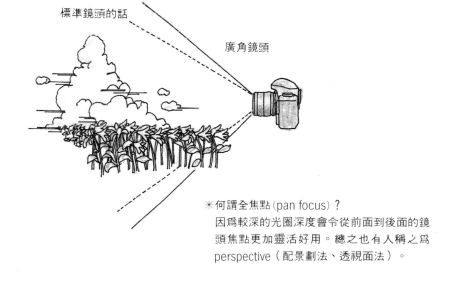

標準鏡頭的話

廣角鏡頭

＊何謂全焦點(pan focus)？
因為較深的光圈深度會令從前面到後面的鏡
頭焦點更加靈活好用。總之也有人稱之為
perspective（配景劃法、透視面法）。

●Summer●
水菖蒲

攝影時段：清早或雨剛停歇的下午兩點前
光線狀態：逆光
曝光補正：±0～＋0.5EV

　　拍水菖蒲時最重要的一點在於將花瓣特有造型美感表現出來。站在水菖蒲的前面，找出花瓣最美的角度及位置，然後將相機的位置向下降，同時做好構圖準備。由正面將花瓣擺進鏡頭焦點裡，光圈值調在開放值或轉一圈上，然後靜靜地按下手中的快門。如果將細長線條的葉片一起放進鏡頭裡的話，紫色與綠色的對比會產生更加美妙的色彩效果。只是，花瓣、葉片上沾有幾滴水滴為必備條件(1)。

　　如果將環境一併收進鏡頭裡的話，選5、6枝花，然後找一個能夠將這些花全都收進鏡頭焦點裡的位置，背景做暈映處理再按下快門(2、3)。此外，如果是在清晨利用長時間曝光拍沾有夜露、或雨滴的水菖蒲的話，以幻想性的色調為基準可以讓幽玄的世界更加寬廣。

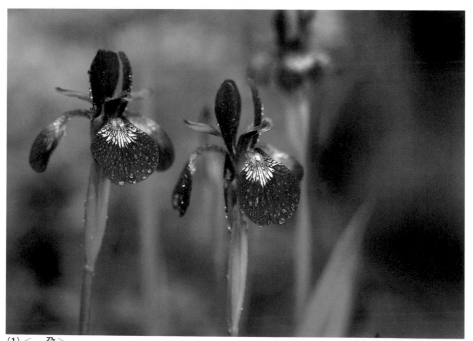

(1)＜一朵＞

光圈f8 自動 645size（尺寸）F4 M120mm 鏡頭 ISO 50　　　長野縣入笠山 6月29日16時

62

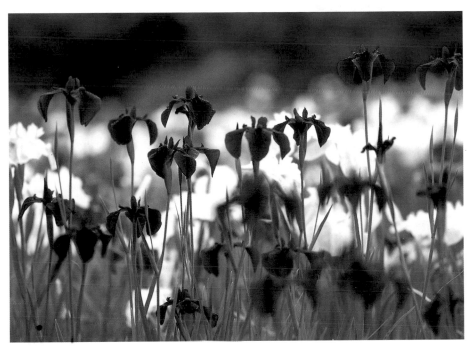

(2) 光圈f5.6 自動＋1EV 645sizeF4 300mm 鏡頭 ISO 100
　　東京都 6月5日15時10分

(3) ＜將環境一併收進鏡頭裡、long＞

光圈f8 自動 F8 R500mm 鏡頭 ISO 50　　　　群馬縣玉原 6月17日16時

●Summer●

蜂頭葉

攝影時段：陽光不強有雲的上午
光線狀態：逆光
曝光補正：＋0.5EV

　　要點在於找到數量多、花朵均勻的花枝。花和葉片間的空間如果過多的話相片會顯得有些寂寥，黃色和綠色特有的對比也就表現不出來。這種花要使用望遠鏡頭，在稍稍有點兒後退的位置（200mm的鏡頭的話約2公尺左右）上拍攝。望遠鏡頭特有的壓縮效果會讓畫面中的黃色花朵沉澱增加厚實感(1)。此外，葉片也非常適合一起放進鏡頭焦點裡，與鏡頭焦點搭配的位置越多相片伸縮的效果也越強，光圈要設定在開放值上至少也要轉一圈，否則相片會變得太過繁雜。等倍程度的特寫也頗具效果，找個能將數個雄蕊能一併入鏡的好位置，像是掠過前面的花朵般地按下快門(2)。此外，如果要將環境一併收進鏡頭裡的話光圈值要設定在f16上，讓花朵溶進風景裡效果不錯(3)。描繪出悄然綻放的氣息。

(1)＜使用望遠鏡頭＞
光圈f16 自動＋0.5EV F4 80～200mm 鏡頭 ISO 50 PL　　東京都奧多摩 4月27日10時30分

64

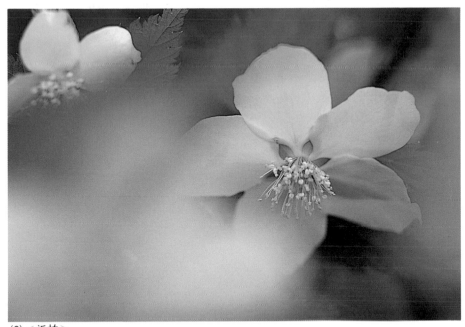

(2) ＜近拍＞

光圈f2 自動＋0.5EV F2 M90mm 鏡頭 ISO 50　　　岐阜縣養老町 4月30日11時

(3) ＜將環境一併收進鏡頭＞

光圈f16 自動 F4 80～200mm 鏡頭 ISO 50　　　東京都奧多摩 4月27日10時30分

桔梗

攝影時段：有雲或多雲的下午四點以前
光線狀態：逆光
曝光補正：＋0.5EV

俗話說紫色的花就要配多雲的天空。因為，如果不是如此柔和的光線無法表現出紫這種具深度且沉穩的色調。

紫色桔梗花的特點在於花瓣的前端，如果沒有將此一特點拍進相片裡的話就稱不上是桔梗寫眞。由正面稍稍偏斜的位置，找出能夠將雄蕊和花瓣前端一併收進鏡頭焦點裡的角度。在拍攝時以展現花瓣的造型美感爲主要考量。

此外，水滴也會令其風情更加凸顯，多雲剛下過雨的天氣是最佳的拍攝時機。但是，如果隨便就將水滴收進畫面裡的化很可能會使相片變繁雜要小心。

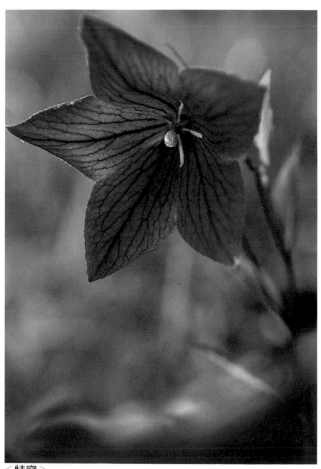

<特寫>

光圈f5.6 自動 F2.8 50mm 鏡頭 ISO 50反光板　　長野縣 8月10日11時

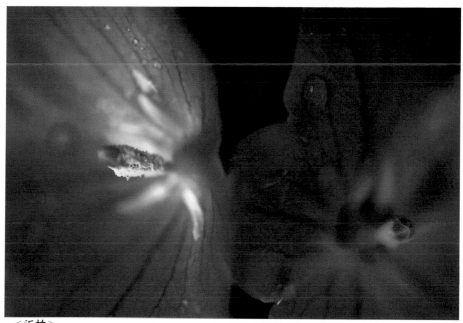

<近拍>
光圈f3.5 自動＋0.5EV F4 M100mm 鏡頭 ISO100　　室內 7月10日11時

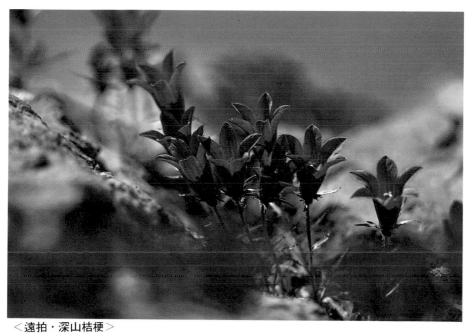

<遠拍・深山桔梗>
光圈f16 自動＋0.5EV F4 200mm 鏡頭 ISO 50　　長野縣白馬岳 8月16日10時40分

勿忘草

（勿忘我）

攝影時段：陽光不強有雲的下午兩點以前
光線狀態：逆光
曝光補正：＋0.5EV

當人們仔細凝視花朵時，會將視線焦點移到花朵的中心部位，因此，中心部位模糊掉了的花朵不具有任何特別意圖，會不受人歡迎。紫色小巧惹人憐愛的勿忘草其中心部有小小的黃色花圈，因此，拍攝時的要點當然是把焦點上在這一點上。

等倍的marco拍攝當然很不錯，為了表現花瓣的色彩與形狀，由5、6朵花的正面加以拍攝(1)。在強調紫色的同時也做一些模糊的處理，如果可以的話盡可能將所有的花朵（6朵全部也可以）都收進鏡頭焦點裡。主題是哪一點？哪些地方該做暈映的效果？這些將決定一張相片的好壞。

將環境一併收進鏡頭裡的話，用100mm的marco（開放值f2.8）在離花株約40公分的位置加以拍攝(2)。為了凸顯勿忘草的小巧花形將背景（環境）全都做暈映處理，光圈值設定在轉2圈上會比設在開放值上來得佳，如果轉得過緊的話植物群會重疊在一起，只看見一堆草而已。

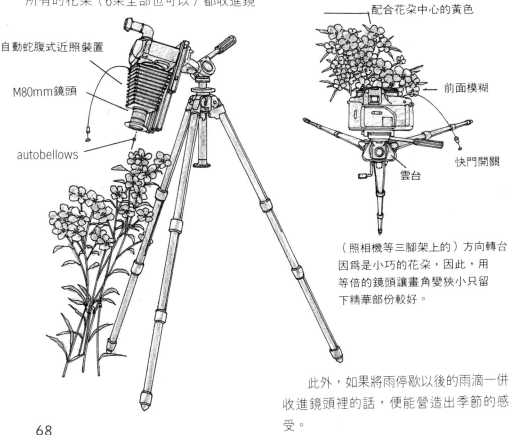

自動蛇腹式近照裝置

M80mm鏡頭

autobellows

配合花朵中心的黃色

前面模糊

快門開關

雲台

（照相機等三腳架上的）方向轉台因為是小巧的花朵，因此，用等倍的鏡頭讓畫角變狹小只留下精華部份較好。

此外，如果將雨停歇以後的雨滴一併收進鏡頭裡的話，便能營造出季節的感受。

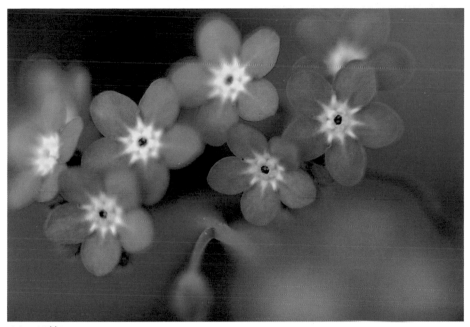

(1) ＜近拍＞
光圈f5.6 自動 F4 M80mm 鏡頭 ISO 50 auto-bellows　　　　長野縣上高地 6月18日13時40分

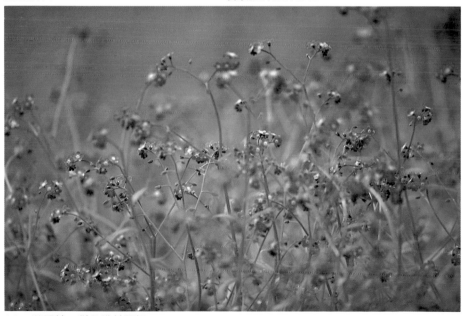

(2) ＜將環境一併收進鏡頭裡＞
光圈f4 自動 F4 M100mm 鏡頭 ISO100　　　長野縣上高地6月20日14時30分

扶桑

攝影時段：晴天下午兩點以前
光線狀態：逆光
曝光補正：無

扶桑之難拍可說屬一屬二。其最大的原因在於其花瓣和雌蕊間的距離過大，而全開的雌蕊又和花瓣分開，唯一的辦法就是分開拍。如果要將整個畫面都用花朵填滿的話最好選只開了八成的花(1)。如果是拍特寫的話，則是利用取景鏡由花朵的正面慢慢地向雄蕊的部份移動，找出鏡頭焦點最合適的位置。由這個位置就其它的

綠葉、花朵做暈映處理會使色彩效果更加凸出(2)。將莖一併收進鏡頭裡也會增加氣氛。

如果想將藍天、石牆、沙灘等環境一併收進鏡頭裡的話要選用廣角鏡頭(21～28mm)拍攝，才能拍出生氣盎然的相片。

＜溫室＞

開館時間一到馬上進去找一朵八分開的花朵，用日中（自動）同步機《synchro》加以拍攝。因爲絕大多數的地方禁止使用三腳架，因此，最好放棄拍特寫的想法。

＜盆栽＞

在日照充足的庭院或陽台上，在室內的話則選光線較佳的窗邊，利用逆光加以拍攝。反光板可以自由使用，此外，也可以用來擋風很好拍。

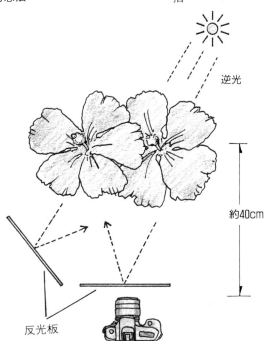

逆光

約40cm

反光板

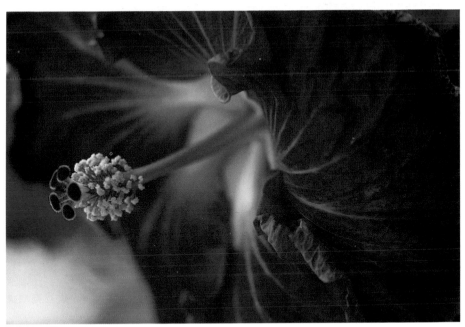

(1)＜近拍＞
光圈f5.6 自動 F2 M100mm 鏡頭 ISO50　東京都 7月12日11時20分

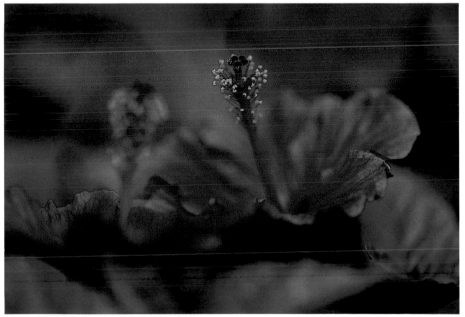

(2)＜將焦點放在雄蕊和一部份的花瓣上＞
光圈f5.6 自動 F4 M100mm 鏡頭 ISO50 反光板　東京都夢島公園 8月20日14時

●Summer●
向日葵

攝影時段：晴天的下午三點以前
光線狀態：逆光或順光
曝光補正：無

一般來說拍向日葵時都是使用PL濾光器(filter)（順光），然後用加以強調後的藍天與白雲做背景，然後拍一大片的向日葵花海。將光圈值定在f16上，然後用wide-lens《廣角鏡》（21～28mm），全焦點加以拍攝。如果光圈值不夠的話前景遠景的模糊量就會呈半調子狀態讓人看了不太舒服。

透過夏天強烈的陽光，會讓花朵的色彩更加豔麗，如果逆光的話會令世界更為寬廣。將鏡頭焦點鎖定在咖啡色的部份，正面利用反光板補充一下陰影處的光線。利用反光板補充不足的光線時，要使用閃光燈、日中（自動）同步器。此時的閃光燈充其量只是作為輔助光使用，因此，要用比正常發光量少0.5EV的少量光線照射在向日葵花上。

一般人認為向日葵會跟著太陽轉，事實上到了下午時就會處於逆光的狀態。

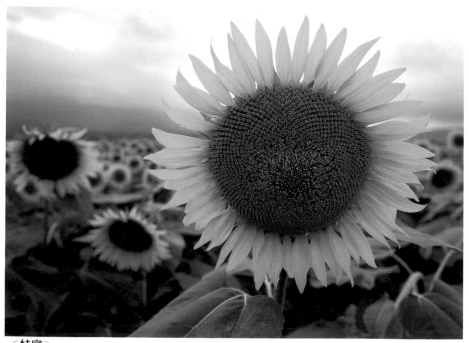

<特寫>
光圈f8 自動 645size F4 45～85mm 鏡頭 ISO100 反光板 PL　　山梨縣明野町 8月17日15時40分

72

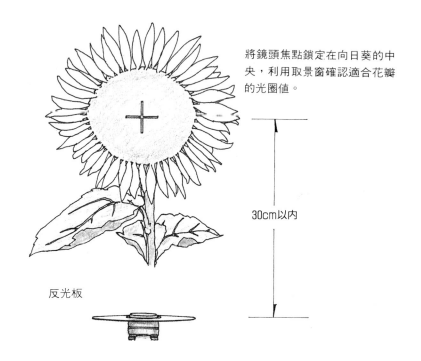

將鏡頭焦點鎖定在向日葵的中
央,利用取景窗確認適合花瓣
的光圈值。

30cm以內

反光板

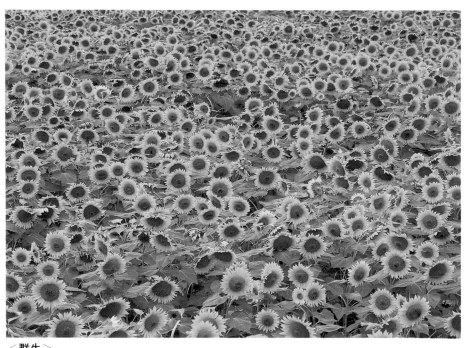

<群生>
光圈f5.6 自動+1EV 645size F4.5 300mm 鏡頭 ISO50PL 　山梨縣明野町 8月17日11時30分

●Summer●

紫陽花

攝影時段：雨剛停歇雲層仍多的天空
光線狀態：無特別指定
曝光補正：－1EV

梅雨季的氣氛和情景一併入鏡，與其濕潤的顏色和情感最為契合。花和葉子的色調搭配得相當具有美感，和雨天尤其『速配』。將4、5朵花放進畫面裡，光圈值設定在f16上，將花朵和葉片上的水滴一併收進鏡頭焦點裡更添韻味(1)。如果是群生的花則將環境一併收進鏡頭焦點裡(2)。如果有雨、山煙裊繞的林間、池塘、水田等情景的話，則是最佳的拍照時機。拍紫陽花時最忌諱曝光過度。有點兒感光不足（即使關也要－1EV）最能凸顯梅雨的氣氛。

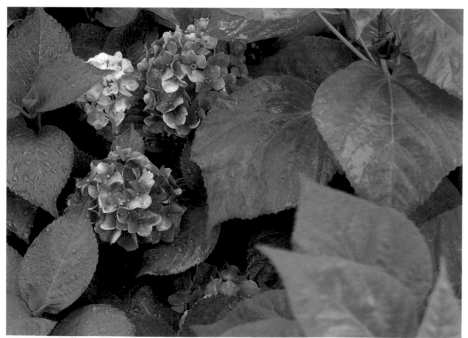

(1)＜4、5朵花＞

光圈f16 自動 －0.5EV 645size F4 M120mm 鏡頭 ISO100 PL　　山梨縣 6月24日10時30分

像蝸牛、雨蛙等也都會是相片的焦點不
要看漏了它們。

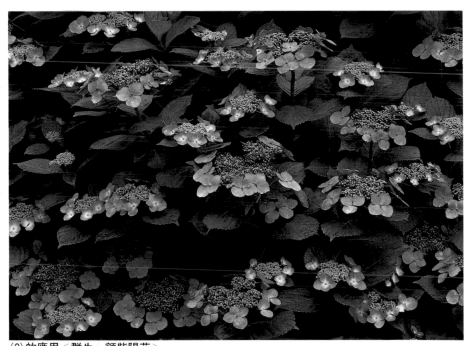

(2)的應用＜群生、額紫陽花＞

光圈f16 自動 －1EV 645siae F4 M120mm 鏡頭 ISO100　東京都 6月12日13時40分

●Summer●
鈴蘭

攝影時段：晴天或雨天的下午四點以前
光線狀態：逆光
曝光補正：＋0.5～1EV（特寫）、無（long）

　　如果是在晴天拍攝的話，可以將葉片所表現出來的生命力以及清爽的感受加以描寫，如果是在多雲或是雨天拍攝的話則會讓人感受到濕潤的風情。

　　在拍鈴蘭時，豆袋最能發揮其效果，當然要配合趴著拍的姿勢。找到一株開有許多花朵（以4、5朵最佳）的花株，將光圈值設定在開放值或轉一圈上，將相機架在與花等高的位置上，如果可以的話盡量找一個可以將許多花都收進鏡頭焦點裡的位置。將開在被拍的主題花前後的鈴蘭花和葉片全都加以暈映的處理的話會令氣分更加高昂，也能表現出深度。

　　如果拍的是群生的相片時，在畫面裡不要取太多的背景，在葉片所覆蓋的綠色當中，從能瞧見那惹人憐愛的白色小點所在的角度用f16加以拍攝。

　　如果背景裡有藍天、略顯昏暗的森林將是最佳的位置。

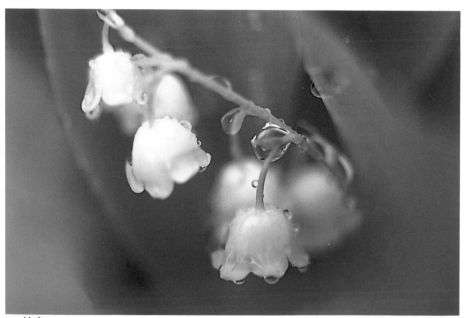

＜特寫＞

光圈f12 自動＋1EV F2 M90mm 鏡頭 ISO50 反光板　　　常長野縣乘鞍高原 6月21日13時40分

76

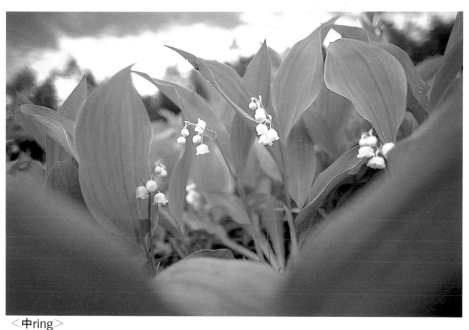

＜中ring＞
光圈f8 自動＋0.5EV F2 21mm 鏡頭 ISO50 反光板　　山梨縣入笠山 6月25日11時50分

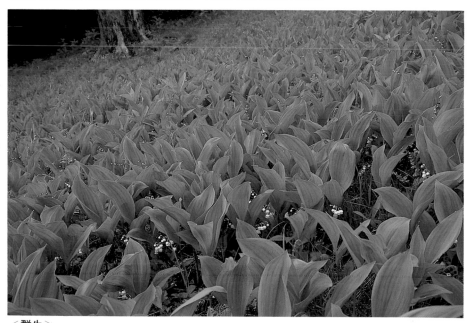

＜群生＞
光圈f16 自動 F4 28〜80mm 鏡頭 ISO50 PL　　山梨縣入笠山 6月26日11時15分

百合

攝影時段：晴天下午兩點以前
光線狀態：逆光
曝光補正：＋1EV

百合和扶桑可說是最難拍的兩朵姐妹花。因為它們都是立體且花形大的花朵，接近開放值的曝光值無法讓整朵花都收進鏡頭焦點裡，最後只好將光圈關起來在離花有段距離的地方用特寫拍攝。不過，在拍特寫時也有一些方法要注意。

立體的花拍特寫時，最主要就是在表現其造型美。也就是說如果花朵具有其特有模樣時必須以此為基點加以考量，如果花朵本身不是很有型的話則以雄蕊、雌蕊為考量的基點，將光圈值設定在f4～5.6上。相機從花朵的正面開始往斜邊移動，找出能將花朵模樣面積擴大收進鏡頭焦點裡的位置和能將雄蕊、雌蕊全都收進鏡頭焦點裡的位置然後按下手中的快門。就鏡

片的性質來說，只有一部份的花瓣收進鏡頭焦點裡也不難看，但需將其它部份在輪廓能夠辨視程度下做模糊處理如此一來百合的氣氛才不會消失。

＜群生、姬早百合＞
光圈f11 自動 F4 M100mm 鏡頭 ISO50
福島縣 7月23日10時

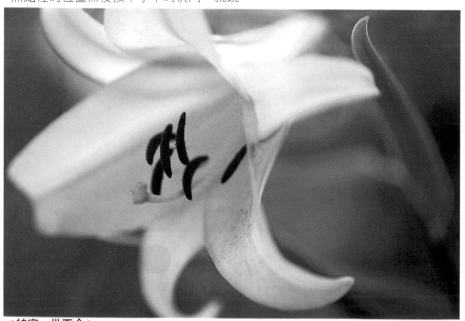

＜特寫、世百合＞
光圈f2.8 自動＋1EV F2.8 M100mm 鏡頭 ISO50 反光板　　靜岡縣 7月27日14時15分

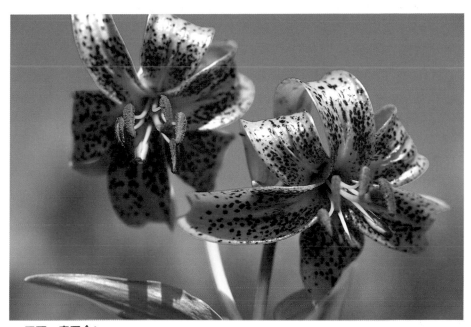

＜正面、車百合＞
光圈f8 自動 F4 M100mm 鏡頭 ISO50反光板　　長野縣白馬岳 8月12日10時20分

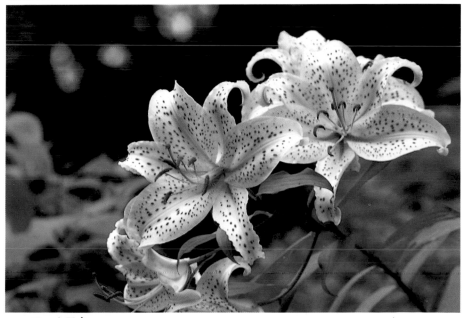

＜正面、山百合＞
光圈f8 自動＋0.5EV F4 M200mm 鏡頭 ISO200 反光板　　東京都高尾 7月20日14時10分

●Summer●
海芋

攝影時段：晴天的下午三點以前
光線狀態：逆光
曝光補正：＋1EV

　　潔白、圓滑的曲線造型正是海芋的魅力所在。初夏的情景和沁涼的水最適合開在水邊的花朵。

　　可是，因爲這種花通常都是開在佈滿枯枝、小樹枝或者是飄滿枯葉、枯草這些會妨礙攝影的雜物的水裡，因此，爲了避免背景過於繁雜通常都採特寫拍攝。

　　將光圈值設定在開放值或轉一圈的數值上，然後將鏡頭焦點鎖定在白色花萼中的黃色花朵上再按下快門。閃閃發光的水面，或是將其它花色做模糊處理，都能夠讓單調的畫面更添風彩，這些都是絕竅、要點所在。

　　不過，要想拍攝這樣子的相片一定要彎下膝蓋或趴下來才行。如果只是將相機的位置（camara-position）擺在站著的位置是無法拍出海芋所特有的美感。

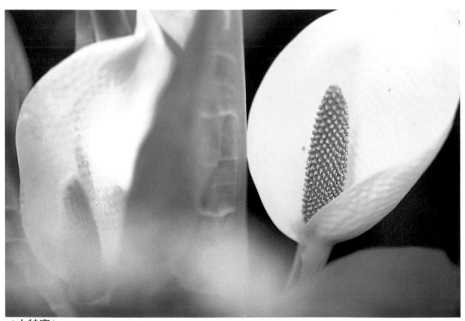

＜大特寫＞

光圈f2.8 自動＋1EV F2 M90mm 鏡頭 ISO50 反光板　　長野縣戶隱高原 5月15日14時10分

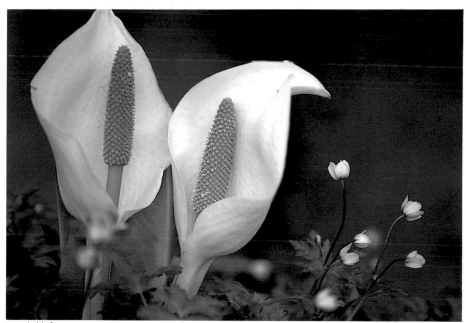

＜中特寫＞
光圈f5.6 自動＋1EV F4 M200mm 鏡頭 ISO50 反光板　長野縣上戶隱高原 5月11日13時10分

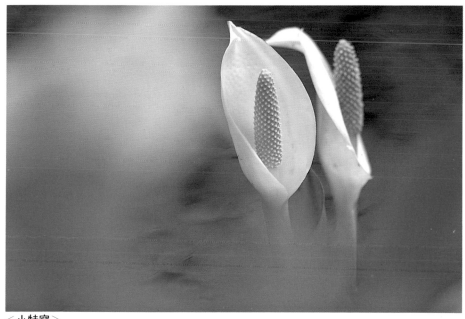

＜小特寫＞
光圈f5.6 自動＋1EV F4 M200mm 鏡頭 ISO50 反光板　長野縣上戶隱高原 5月16日10時30分

黑百合

攝影時段：晴天、多雲的下午三點以前
光線狀態：逆光、順光
曝光補正：＋0.5EV（逆光）、無（順光）

　　只開在標高二千公尺以上的山岳地帶的高山植物，果眞是名符其實的『高嶺之花』《譯注：高嶺之花在日文中爲高不可攀的意思》。

　　透過長鏡頭來看的話，可以瞧見其中心黃色惹人憐愛的雄蕊。

　　拍特寫時盡可能讓此一黃色雄蕊佔的比例多一點，光圈值設在開放值或轉一圈上然後再來對鏡頭焦點，在確認處於逆光狀態中有光穿透的美麗花瓣也進入鏡頭焦點時就可以按下快門。將莖和葉也一併入鏡會比光拍花來得惹人憐愛。此外，反光板的使用爲絕對條件，如果不用的話會變黑。

　　清晨群生的黑百合最具魅力，如果將花朵開放的嚴苛環境一併入鏡的話，更能表現出高山植物韌性和堅忍不拔。

反光板前後左右移動以調節反射光的量，像是將光撈起來一樣。

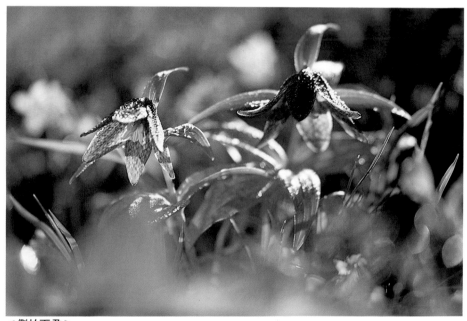

＜側拍兩朵＞

光圈f5.6 自動＋1EV F4 M200mm 鏡頭 ISO50 反光板　　長野縣白馬岳 8月7日9時20分

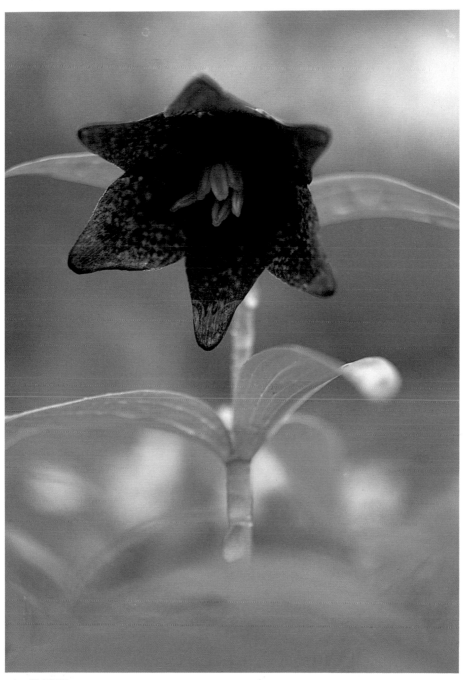

<一朵正面>

光圈f3.5 自動＋1EV F2.8 M50mm 鏡頭 ISO50 反光板　　長野縣乘鞍高原 8月10日14時20分

鴨拓草

攝影時段：雨後雲量不多的上午
光線狀態：逆光
曝光補正：無

　　在夏季草原的一隅我們可以瞧見鴨拓草靜靜地綻開，此種花朵和柔和的光線最為『速配』。小巧、不太引人注目的小花必需要用近拍加以拍攝。因為必須貼近地面拍攝，因此豆袋、angle-finder是不可或缺的配備。因為快門的速度不快，所以要用cable-release《鋼絲頂針》，慢慢地、靜靜地按下手中快門。

　　鏡頭焦點必需鎖定在擁有獨特線條的雌蕊和其周遭的雄蕊以及花瓣的一部份上，然後用開放值或轉一圈的光圈去找出合適的位置，可以將雨後的水滴一併入鏡。

＜同一位置不同倍率的三種近拍＞

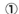

光圈f3.5 自動 F2.8 M35mm 鏡頭 ISO50 auto-bellows　　　　長野縣美原 6月27日8時20分

②
光圈f2.8 自動 F2 M90mm 鏡頭 ISO50
長野縣美原 6月27日8時40分

③

光圈f 自動 F軸 M90mm 鏡頭 ISO100 中ring
愛知縣 奧三河 6月25日11時

●Summer●

稚兒車

攝影時段：晴天下午兩點以前
光線狀態：逆光
曝光補正：＋o.5EV

將鏡頭焦點鎖定在中間黃色的雄蕊上加以拍攝。

希望花朵大一點的時候要用開放值再轉一圈的光圈，如果希望花朵小的話則將背景一起入鏡光圈用 f8 或 f16，至於將背景一起入鏡是好還是壞，以及做暈映處理好不好等等都必須等相片沖洗出來以後再加以判斷。

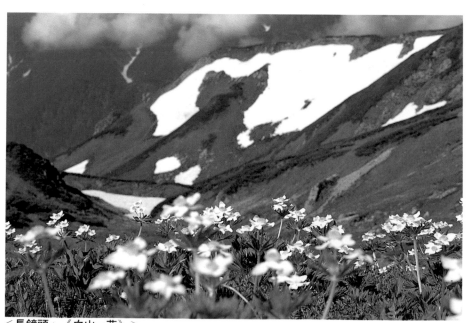

＜長鏡頭、《白山一花》＞

光圈f5.6 自動＋0.5EV F4 28〜80mm 鏡頭 ISO50　長野縣白馬岳 8月10日8時50分

86

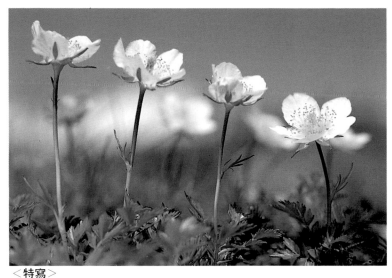

<特寫>

　光圈f5.6 自動＋1EV F4 M100mm 鏡頭 ISO50　　長野縣白馬岳 8月12日11時50分

◎穗

攝影時段：晴天或多雲的下午三點以前

光線狀態：逆光

曝光補正：＋0.5EV

在逆光中找一個可以看見穗輪廓閃閃發光的角度，表現出其清爽的季節詩意。光圈值f8、f16為與花同樣。

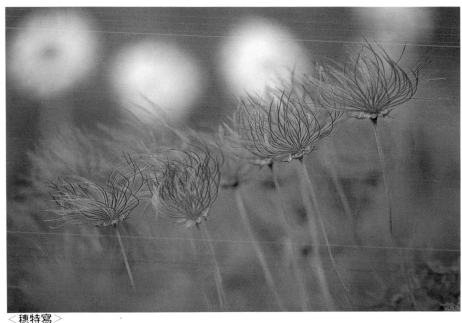

<穗特寫>

光圈f14 自動＋0.5EV F4 M100mm 鏡頭 ISO50

長野縣乘鞍高原 9月7日14時20分

●Summer●
駒草

攝影時段：晴天下午兩點前
光線狀態：順光
曝光補正：無

開放在高原陡坡上的高山植物女王。這種粉紅色的花朵用順光拍所表現出來的色澤會比逆光要來得鮮豔，而且，更加適合綻藍的天空。

拍特寫時要從比正面稍斜的角度加以拍攝，如此方能凸顯出其柔和線條所拼湊出來的造型美感。光圈用開放值到轉一圈的數值，由取景鏡將鏡頭焦點鎖定在柔和、豐滿以及花瓣的部位。此時，將其它的花做模糊處理效果更佳。

如果稍微將根部的泥土一併入鏡再拍花朵的全景的話，更添臨場感以及楚楚動人的美感。

如果將環境一併入鏡的話，3、4朵花會比單一朵花更加出色。此外，如果光圈轉太緊的話會使拍出來的相片過於平面，因為要將根部一起入鏡因此光圈最好設定在 f8 前。

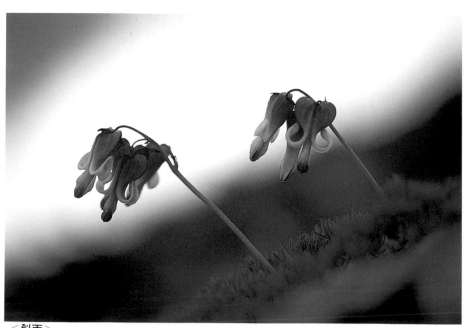

＜斜面＞

光圈f4 自動＋1EV F4 M100mm 鏡頭 ISO50 反光板　　　長野縣白馬岳 8月11日10時15分

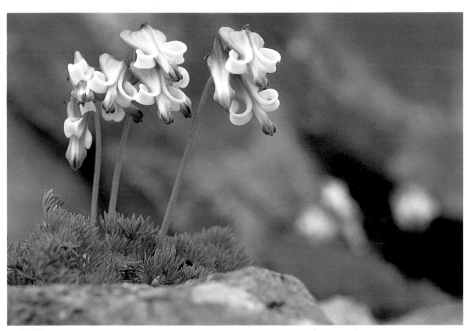

＜正面＞
光圈f8 自動 F4 M100mm 鏡頭 ISO50　長野縣白馬岳 8月12日13時10分

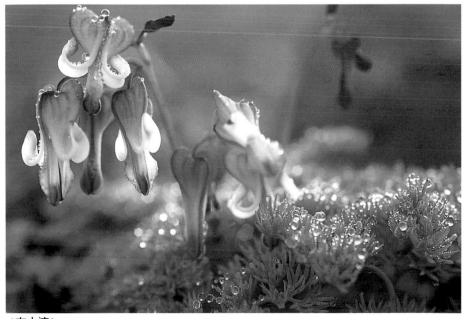

＜有水滴＞
光圈f4 自動＋0.5EV F4 M100mm 鏡頭 ISO50 反光板　長野縣白馬岳 8月13日9時10分

●Summer●
薰衣草

攝影時段：晴天下午四點前
光線狀態：順光、逆
曝光補正：無

　　如果只拍薰衣草的話至少要有3～4株花在鏡頭裡，鏡頭焦點要盡可能將最多數的花朵全都收進去然後再按鏡頭。如果將其它植物做模糊處理的話效果更加，只是，如果收進鏡頭裡的花色過多的話則薰衣草本身可能會不夠出色，因此，可能的話最好只收進單一個顏色（黃色、橘子色、紅色、綠色都很合適）。望遠鏡頭除了可以將其它礙眼的景物全都排除在鏡頭之外，還具有製造壓縮效果的風情。

　　如果將光圈調在f16上，用全焦點（pan-focus--遠景、近景同時攝影法）拍攝時，綻藍的天空和深綠色的森林將是最佳背景。利用PL濾光鏡（PL-filter）強調天空的藍，也可以除去花朵的亂反射，拍出更加醒目的照片。如果只是一大片薰衣草的話，畫面會太過單調，可以將蝴蝶、蜻蜓一併收進鏡頭裡，會讓人有空氣感、溫度的感受。

＜中ring＞
光圈f8 自動＋0.5EV F8 R500mm 鏡頭 ISO50
山梨縣 7月15日13時30分

＜清晨日出的陽光＞
光圈f8 自動＋0.5EV F4 80～200mm 鏡頭 ISO50
群馬縣王原高原 7月28日7時10分

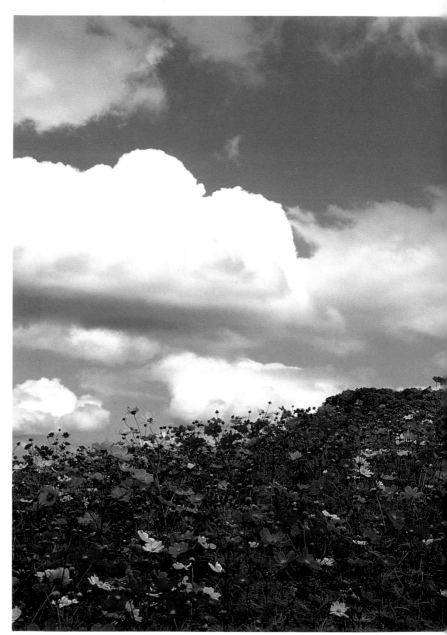

大波斯菊
光圈f16 自動 F2.8 28～80mm 鏡頭 ISO50
長野縣佐久市 9月28日10時15分

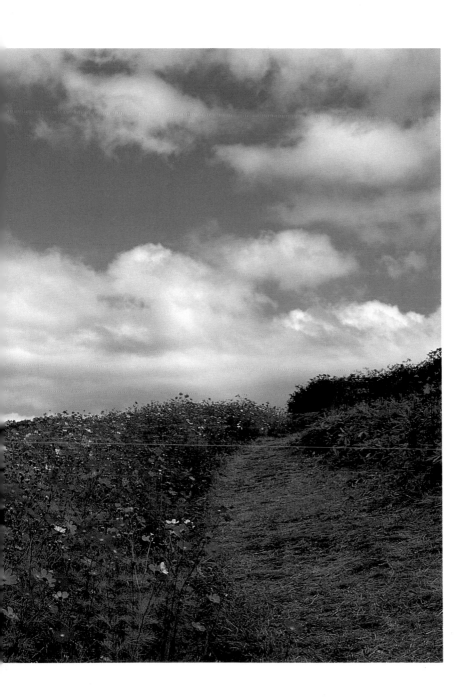

大山龍膽

初秋多雲的天空和紫色的花瓣相輝映，《大山龍膽》花正從枯黃的枯草間探出其可愛的嬌顏。

重視情景、品味氣氛與風情乃是拍攝此種花朵的要點。

將鏡頭焦點鎖定在花朵的表面上的話，也將花莖一併收進鏡頭裡，利用模糊手法處理花朵的整體輪廓。光圈值為開放值或轉個一圈。

如果拍很多朵花的話背景要選能讓花朵更為凸顯的景物，此外，還要做模糊處理，這些都是要點所在。不可以使用 f5.6 以上的光圈。

攝影時段：雲少、霧雨的下午兩點前
光線狀態：逆光
曝光補正：無

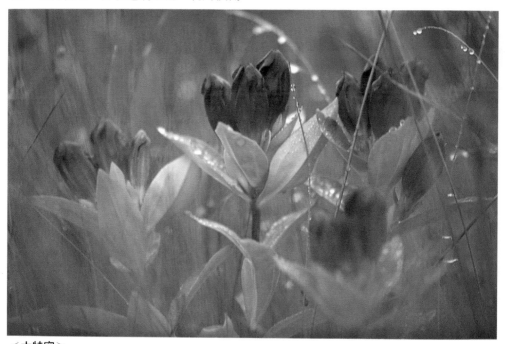

＜**大特寫**＞

光圈f4 自動＋0.5EV F4 M200mm 鏡頭ISO50
長野縣白根山 9月17日14時15分

多雲時順光、逆光的判斷方式

仔細觀察一下多雲的天空的話會發現雲層並未
將整個天空都遮住，仍有少數幾個地方會有陽
光穿透出來。如果那裡沒有雲的話就是看得見
陽光的位置，以此一位置爲基準來判斷順光或
逆光。如果和晴天的陽光相比較的話，一般認
爲多雲的日子不管是在哪裡拍應該不會有太大
的差別才是，不過，花朵攝影就是如此奇妙，
只是些微的光線狀態也會左右相片沖洗出來的
效果。

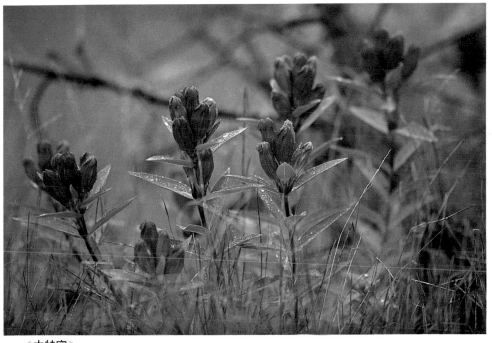

＜中特寫＞

光圈f4 自動 F4 M100mm 鏡頭ISO50
長野縣白根山 9月17日14時30分

●Autumn●
大波斯菊

攝影時段：晴天、雲量不多的下午四點前
光線狀態：逆光
曝光補正：＋0.5～1EV

當你準備好要拍大波斯菊的時候會意外地發現原來這種花竟是如此地難拍。

拍特寫的話要將光圈調在開放值，雄蕊也要一併收進鏡頭焦點裡。此時針對主題前後的大波斯菊做模糊處理相當重要，此外，主題與模糊的比例對照片的氣氛有相當大的影響(1)。

一邊更換拍攝的位置、距離一邊仔細觀察一下到底應該是前面部份模糊多一點？後面部份模糊多一點？還是前後模糊的比例一樣多？從中挑選一個自己最喜歡的角度。

可是，最重要的一件事就是不要忘記將雄蕊一併收進鏡頭焦點裡。

如果是拍長鏡頭的話要將大量的藍天和秋雲一起拍進去。如果光圈值是f16的話適合將雲、蜻蜓等一併收進鏡頭焦點裡，如此一來更能引出季節的詩情來。

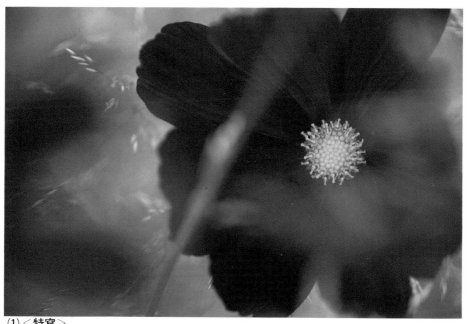

(1)＜特寫＞
光圈f2.8 自動＋0.5EV F2.8 M100mm 鏡頭ISO100　長野縣白馬岳 9月20日14時

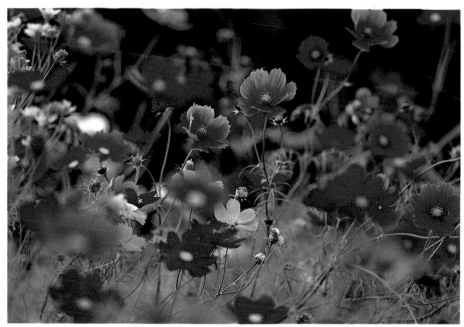

(2)＜中ring＞
光圈f5.6 自動 F4 M200mm 鏡頭ISO50 中間ring　　長野縣佐久市 9月28日14時

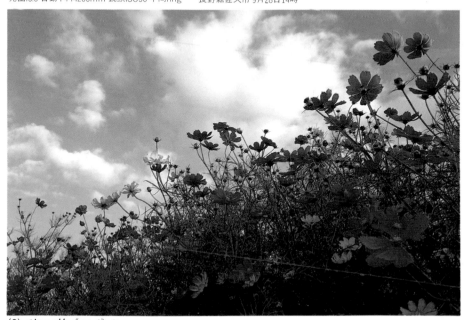

(3)＜long的《aori》＞
光圈f16 自動＋0.5EV F8 28〜80mm 鏡頭ISO50　　長野縣佐久市 9月27日15時

●Autumn●
石蒜花

攝影時段：雲量不多的下午三點前
光線狀態：順光
曝光補正：無

特異的花形和怪異的花色讓人覺得有些怪怪的，不過，一大片生長在一起的石蒜花則美得讓人屏氣凝神。

如果由較高的位置上拍群生的石蒜花的話，會變成一大片紅的平坦相片，表現不出石蒜花特有的迫力與妖豔。將照相機壓低到可以看見花莖的平行位置少，拍出紅花與綠莖相對比的相片。如果整體畫面都施以模糊處理的話，光圈要設定在 f16 上，如果是把鏡頭焦點鎖定在數排的花上，其它花朵用模糊處理的話，則將光圈設定在 f8 上效果會比較好。不管是選哪一種都能夠將石蒜花的妖豔美感表現出來。如果將森林樹木一起收進背景裡，且光圈值設定在 f8 以上的話，背景和鏡頭焦點是比較對襯，但是卻會使拍出來的相片過於繁雜。

貼近花朵拍攝時只要將2～3朵的花收進鏡頭焦點裡就好了。將照相機壓低到與花等高的位置上，光圈值設定在比開放值多轉一圈上，找一個畫面中所有的花朵（前面）全都能收進鏡頭焦點裡的位置然後再按下快門。此時，如果能夠看到少部份的莖的話，不僅構圖更加富有色彩也顯得更加穩定。

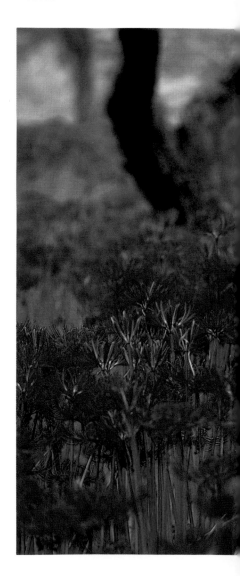

＜長鏡頭--long＞

光圈f8 自動F4 80～200mm 鏡頭使用 ISO50 PL
琦玉縣巾著田 9月17日11時15分

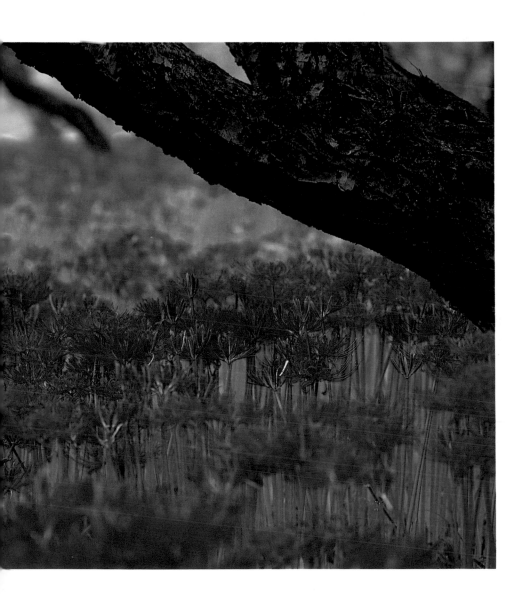

●Autumn●
曙草

攝影時段：晴天的下午四點前
光線狀態：逆光
曝光補正：＋0.5EV

小小的一朵花當你貼近它仔細看的話往往會有出乎意料之外的新發現。這種花最適合能引出花瓣中造型獨特的雄蕊和雌蕊的輻新趣味的特寫。

1/2倍左右的的特寫很有趣，由花朵的正面將花瓣前端的模樣和雄蕊、雌蕊一併收進鏡頭焦點裡再按下快門。使用標準的長鏡頭最為合適，光圈值則設定在 f5.6 上。選一株一枝莖上開了數朵花的花株，然後將主題以外的部份加以模糊處理，可以製造柔和的氣氛。只是，因為此種花為花瓣前端呈尖狀的花朵，因此一定要先透過（preview-button--取景鏡按鈕）確認一下看模糊的形狀是否會成為敗筆。

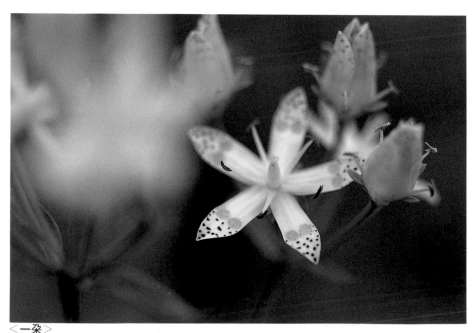

＜一朵＞

光圈f5.6 自動＋0.5EV F2 M500mm 鏡頭ISO50　　愛知縣段戶裡山高原 9月20日10時14分

找一朵花莖較高或看得見花蕾的花株，利用模糊處理。因為是由上往下拍的緣故，鏡頭焦點盡可能找出合適的花群，然後用望遠遠的廣角鏡做出柔柔的模糊。

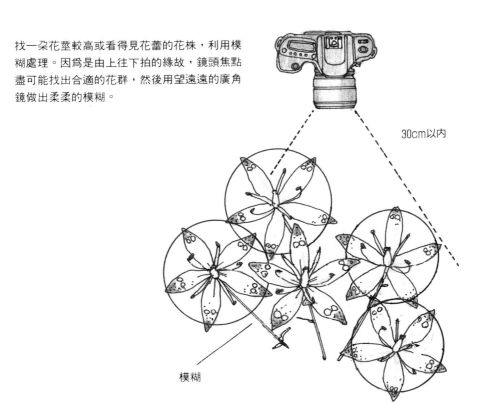

30cm以内

模糊

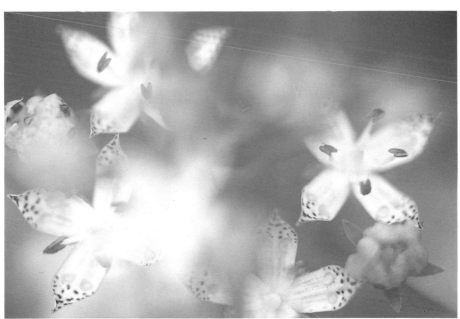

<複數時>
光圈f3.5 自動＋1EV F2 M90mm 鏡頭ISO100
群馬縣玉原 9月20日13時

●Autumn●
琴柱菜

這種花可說是最富季節色彩的園藝花朵，它不但有著豐富的色彩，而且，依照處理手法的不同，它可以是主角也可以是配角，是便利且十分親切的花朵。拍一大片生長在一起的琴柱菜會比單拍一朵來得出色（1、2）。可是，因為單拍琴柱菜這種花的話會使色彩的構成太過平坦且單純，最好將開在一起的花也一併拍進去。其它花朵的顏色會使琴柱菜的鮮紅花色更加耀

攝影時段：晴天的下午兩點前
光線狀態：逆光
曝光補正：＋0.5EV

眼，在畫面的呈現上也會更加具有韻律感與特色。此外，其它花朵的色彩、模糊的柔和度和大小、對氣氛的描寫會有相當大的影響，要先透過（preview-button）確認一下。雖然依狀況的不同會有所差異，不過，如果是200mm程度的望遠廣角鏡最好是能將光圈值設定在開放值或轉一圈上製造出柔的效果。

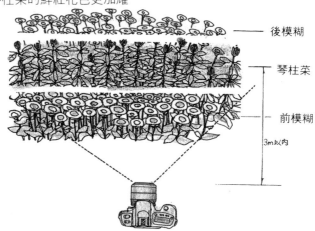

後模糊

琴柱菜

前模糊

3m以內

利用超望遠鏡頭施以模糊處理的話會有壓縮效果（p103上）

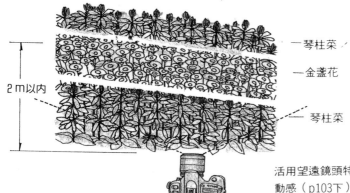

2m以內

琴柱菜

金盞花

琴柱菜

活用望遠鏡頭特有的模糊效果，加入彩色與律動感（p103下）

將鏡頭焦點設定在金盞花上。

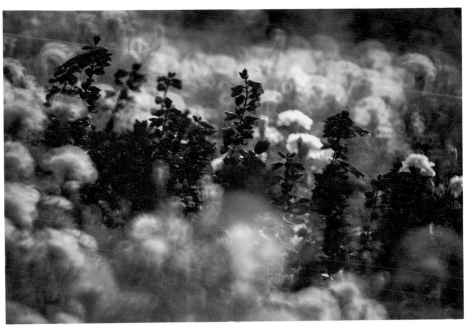

(1)＜將鏡頭焦點設定在琴柱菜上＞

光圈f8 自動＋0.5EV F8 R500mm 鏡頭ISO50　　名古屋市植物園 9月27日13時20分

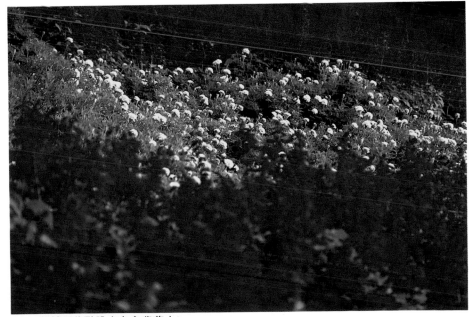

(2)＜將鏡頭焦點設定在金盞花上＞

光圈f8 自動 F4 80～200mm 鏡頭ISO50　　名古屋市植物園 9月27日13時20分

●Autumn●
紅瞿麥

攝影時段：雲量不多的早晨到中午爲止
光線狀態：順光、逆光
曝光補正：無

對攝影來說充滿朝露（水滴）的早晨最爲理想，因爲白天的陽光不太適合楚楚可憐、清爽的相片。因爲花朵很小且呈點狀分布，因此不太適合和其它風景拍在一起，最好用100mm程度的長鏡頭拍攝。找2～3朵美麗的花收進畫面裡，然後從正面將雄蕊、雌蕊和一部份的花瓣一起收進鏡頭焦點裡。爲了忠實描繪出花瓣的花形和立體感，光圈值要設定在比開放值多轉一圈上。此時不需要強要將花莖一併收進鏡頭焦點裡。此外，如果要拍水滴的話，其條件爲將水滴一併入鏡。

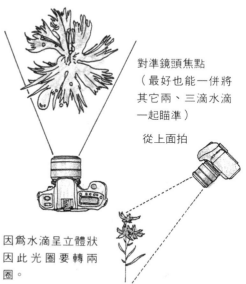

對準鏡頭焦點
（最好也能一併將其它兩、三滴水滴一起瞄準）

從上面拍

因爲水滴呈立體狀因此光圈要轉兩圈。

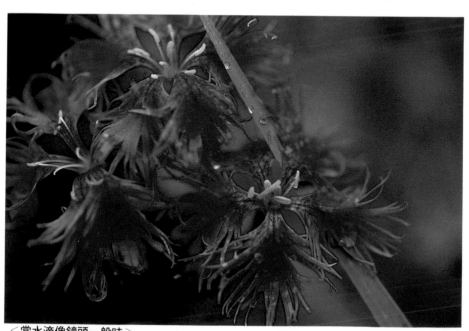

＜當水滴像鏡頭一般時＞
光圈f3.5 自動 F2.8 M100mm 鏡頭ISO50　　長野縣美原 8月10日10時
104

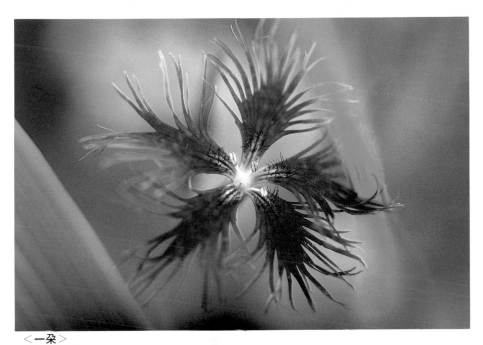

<一朵>

光圈f4 自動＋0.5EV F4 M100mm 鏡頭ISO100　　名古屋市植物園 8月12日9時30分

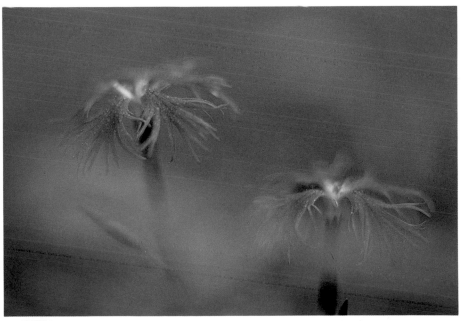

<兩朵>

光圈f2 自動 F2 M90mm 鏡頭ISO100　　長野縣美原 8月17日15時

●Autumn●
玉球花

攝影時段：晴天的中午前
光線狀態：逆光
曝光補正：無

只有在高山和原野才見得到的秋天高原花朵，其淡紫色的色彩引人思鄉愁緒。

這種花不但可以當成蘊釀風情的花朵，也可以作為拍攝的主角，可說是萬能花，不管是特寫、近拍還是長鏡頭全都符合您的要求。

◎近拍（1）

表現花瓣的造型美。由正側方或者是略高或略低的位置將雄蕊、雌蕊一併收進鏡頭裡按下快門。如果針對其它花色做模糊處理的話會使相片充滿律動感。

◎特寫（2）

拍特寫時也不是從正前方拍而是要從旁邊拍，如果沒有將昆蟲、水滴等一併收進鏡頭裡的話會使相片流於平凡。單找一朵花還不如找一株開有5～6朵花的花株，然後將其中一朵的雄蕊、雌蕊和一部份的花瓣一起收進鏡頭焦點裡然後再按下快門。光圈轉一圈會比開放值要來得好。

◎長鏡頭（3）

最重要的是描寫高原的氣氛。將玉球花收進鏡頭焦點裡，再將背景裡的白樺樹、落葉松等樹木予以約略看得出來輪廓程度(f5.6)的模糊處理最為理想。

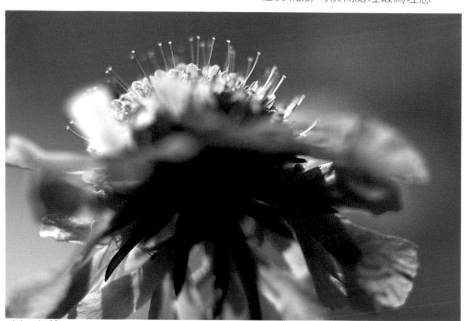

(1)＜近拍＞
光圈f3.5 自動＋0.5EV F2.8 M90mm 鏡頭ISO100　　　長野縣乘鞍高原 8月15日10時20分

106

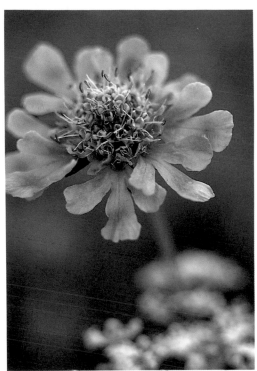

(2) ＜**特寫**＞　光圈f2 自動 F2.8 M90mm 鏡頭ISO100
長野縣御岳高原 8月5日14時30分

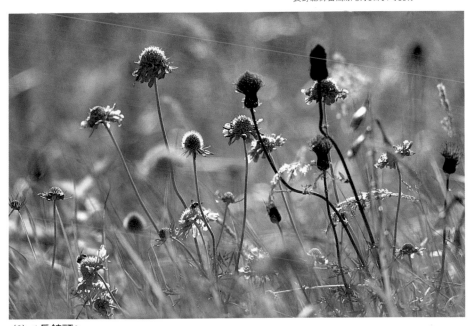

(3) ＜**長鏡頭**＞
光圈f5.6 自動 F2.8 250mm 鏡頭ISO100　　長野縣美原 8月20日10時10分

107

●Autumn●
野菊花

攝影時段：雲量不多的下午三點前
光線狀態：逆光
曝光補正：±0.5EV

　　花總共分為適合強烈陽光的花和適合雲量不多的柔和陽光的花兩種；此外，還有如果不是順光的話就會失去原有花色的花，和如果不是逆光的話就會失去花色的花，花朵攝影和光線狀態有著極密切且微妙的關係。因此，如果能夠將攝影當時的日期、時間、詳細的天候全都紀錄下來的話，當遇到情況相彷的情形時會有相當大的助益。野菊花也是會隨光線狀態有著微妙表情變化的花朵，因此要具備有依天候攝影的知識才行。雲量不多的日子最適合拍野菊花，柔和的光線最能將野菊花的楚楚動人以及寧靜、安祥的色彩表現出來。

　　晴天的話穿透過花瓣的透過光讓人有潔淨之感，將藍天一併收進鏡頭裡的話則會有清爽的表現。

　　特寫的話將鏡頭焦點鎖定在花朵中央的雄蕊上，如果將背景一併收進鏡頭焦點裡的話，則最好挑選能夠表現秋天氣息的風景和色彩。最好選用下面的草被、背景等不是很清晰的光圈（要轉的話也只能到f8為止）。

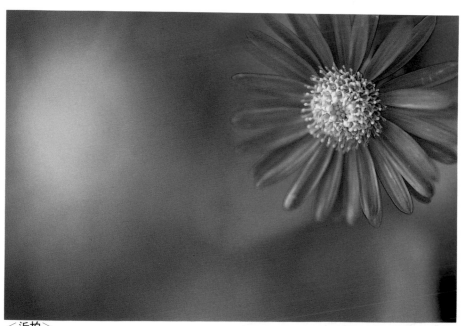

＜近拍＞

光圈f2.8 自動 F2.8 M100mm 鏡頭ISO50　　　長野縣野邊山高原 9月20日11時30分

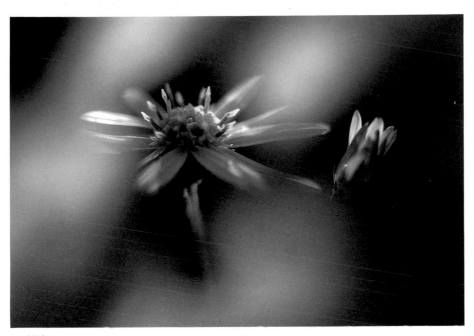

<特寫>

光圈f5.6 自動 F2 M90mm 鏡頭ISO64　　愛知縣奧三河 10月21 15時40分

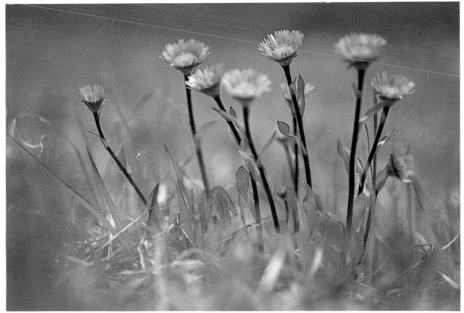

<一大片群生、《azuma菊》>

光圈f4 自動 F4 M200mm 鏡頭ISO50　　長野縣 5月27日13時10分

●Winter●
仙克蘭

攝影時段：室內
光線狀態：逆光
曝光補正：＋1EV（白色）、±0～＋0.5EV（粉
　　　　　紅色、紅色）

上午在陽光投射進屋裡的窗邊，一切準備動作由將tracing-paper（描寫紙、複寫紙）貼在玻璃上，製造柔和的光線開始。因為花瓣的曲線具有相當的魅力，以造型美為主題用拍攝鏡頭逆光拍攝。雖然是用tracing-paper所散發出來的柔和光線，但逆光狀態仍會使花產生陰影，令色彩混濁，因此要利用反光板加以補正。將鏡頭焦點鎖定在雄蕊上，找出一個能夠與花瓣的正面『速配』的位置再按下快門。光圈用開放值，利用前後模糊處理，強調柔和的色彩。考慮到配色效果的話，將背景裡其它顏色的仙克蘭做暈映處理的話也頗具效果。

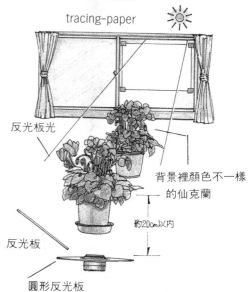

tracing-paper

反光板光

背景裡顏色不一樣的仙克蘭

約20cm以內

反光板

圓形反光板

光圈f4 自動 M100mm 鏡頭 ISO50 反光板 室內
1月10日11時10分

110

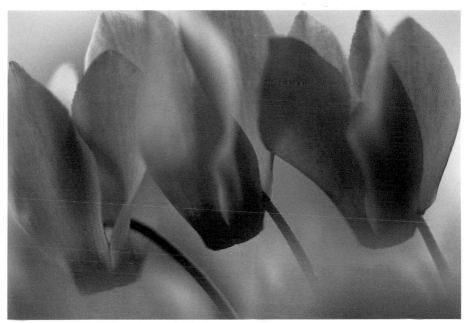

光圈f2 自動 ＋1EV M90mm 鏡頭 ISO100 反光板 室內
1月20日10時20分

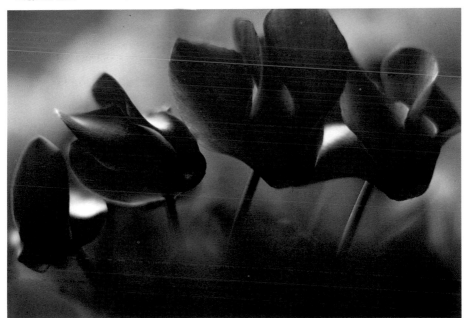

光圈f4 自動 ＋0.5EV F4 M100mm 鏡頭 ISO50 反光板 室內
12月20日10時20分

●Winter●
七度灶
（歐洲花楸）

攝影時段：下過雪的隔天清晨且無風的日子
光線狀態：逆光
曝光補正：＋1EV

　　七度灶的果實其拍攝基本的要點就是強調由其紅色和白雪所構成的色彩，以及和樹枝之間所形成的平衡感。

　　為了要將紅色的果實和枝芽一併收進鏡頭焦點裡，因此要將鏡頭和果實、枝芽間的連結線平行。接下來則是在不要偏離鏡頭焦點的情況下移動再按下快門。此時如果光圈設定為開放值的話會使白色背景過於模糊變成平淡的相片，因此，光圈要設定在f8～f11上，一旦背景的質感帶出來後相片的深度自然也跟著顯現出來。

　　另外，背景會影響相片的好與壞，一定要仔細注意才行。清一色的白色背景是最保險的選擇，也容易拍攝。

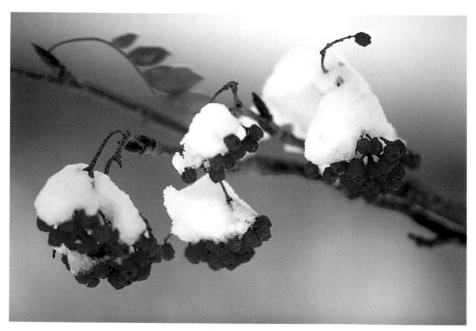

＜**中距離**＞　光圈f5.6 自動 ＋1EV F4 M200mm 鏡頭 ISO50　長野縣蓼科12月28日10時40分

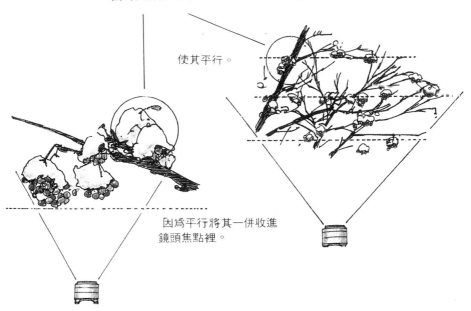

因爲位在後方因此深度達不到。

使其平行。

因爲平行將其一併收進
鏡頭焦點裡。

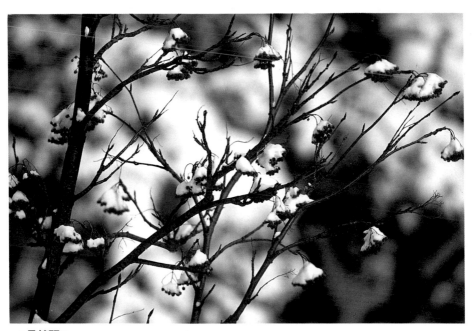

＜長鏡頭＞
光圈f8 自動 ＋0.5EV F4.5 300mm 鏡頭 ISO50　長野縣蓼科 12月27日11時40分

113

●Winter●

茶梅 _{（油梅、海紅）}

攝影時段：晴天的下午兩點前
光線狀態：逆光
曝光補正：無

在色彩極為缺乏的冬天，有著耀眼紅色的茶梅在逆光中閃爍著光芒，不管是特寫還是長鏡頭都有如畫般的美感。

拍特寫的話將相機架設在離花朵正面略上的地方，光圈設定在開放值上，將雄蕊和雌蕊一併收進鏡頭焦點裡為一般最普遍的拍攝方式。

當熟練了這個拍攝方式以後，下次換將相機架在花瓣旁邊的地方，鏡頭焦點裡包含有雄蕊、雌蕊和一部份的花瓣。如果將其它的花朵、或綠葉用模糊處理一併收進鏡頭焦點裡的話，會使花朵的色彩效果、氣氛更上一層樓(1)。如果是使用長鏡頭將情景一併收進鏡頭焦點裡的話，不要勉強想將全部的茶梅都拍進去，以花朵開得最的部份為中心，將葉片、枝幹等也都一併收進鏡頭裡(2)。使用長鏡頭的話雲量不多的陰天似乎比晴天要來得合適，背景則是施以只要看得出來是什麼的程度的模糊處理。茶梅和背景之間的比例相當重要，茶梅的比例要比背景多一點（基本上是2：8的比例）這樣子的比例最為沉穩。如果可以的話，以白雪為背景最為理想。

(1)＜長鏡頭＞

光圈f4 自動 ＋0.5EV F4 M100mm 鏡頭 ISO50 反光板　　東京都 12月23日14時10分

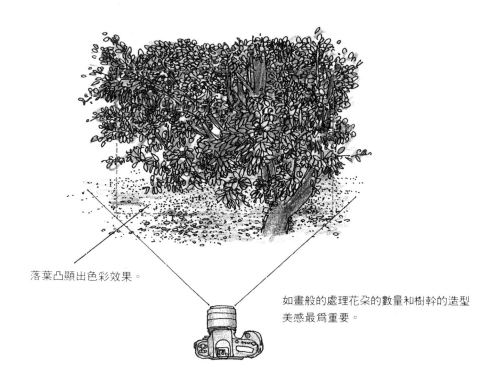

落葉凸顯出色彩效果。

如畫般的處理花朵的數量和樹幹的造型
美感最為重要。

（2）＜長鏡頭＞
光圈f16 自動 ＋0.5EV F2 100mm 鏡頭 ISO50　　東京都 2月17日14時20分

115

●Winter●
水仙

攝影時段：晴天和陰天的下午兩點前
光線狀態：逆光
曝光補正：＋1.5EV

由冬末開到初春，楚楚可憐不帶任何修飾的水仙花，是不管拍特寫還是拍長鏡頭都很合適的花朵。在拍特寫時最重要的是將其特徵所在的花瓣造型表現出來。將鏡頭焦點鎖定在中央的雄蕊部份，然後再找出一個花瓣多一點的部份一起收進鏡頭焦點裡按下手中的快門。此外如果將開在拍攝主體後方的花朵做模糊處理的話會讓畫面有深度及律動感(1)。光圈則使用開放值或轉一圈。如果是拍長鏡頭的話，其要點在於色彩取捨間的構圖上(2)。將鏡頭焦點正確地鎖定在花瓣上。

為了要表現情景光圈值設定在f16上，將早春的氣氛一併拍進鏡頭裡。挑選一列開得最美的花朵將鏡頭焦點鎖定在這個上面，光圈值設定在比開放值多轉一圈的數值上加以拍攝。不管是拍特寫來是拍長鏡頭最要緊的是將季節感拍出來。

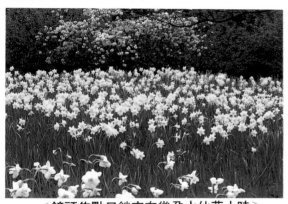

＜鏡頭焦點只鎖定在幾朵水仙花上時＞

光圈f5.6 自動 ＋1.5EV F4 80～200mm 鏡頭 ISO100
東京都植物園 4月15日15時

將光圈值設定在f16上，用全焦點表現出相片的深度。如此一來背景裡粉紅色的梅花其色彩與花形會使畫面有弛張感。

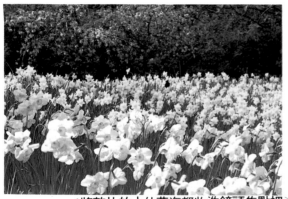

＜將整片的水仙花海都收進鏡頭焦點裡＞

背景的色彩如果太單調，可以把整片的白色花海一起收入畫面，搭配黃色的花朵，可以使畫面消除單調的感覺。

光圈f16 自動 ＋.5EV F4 80～200mm 鏡頭 ISO100
東京都植物園 4月10日14時

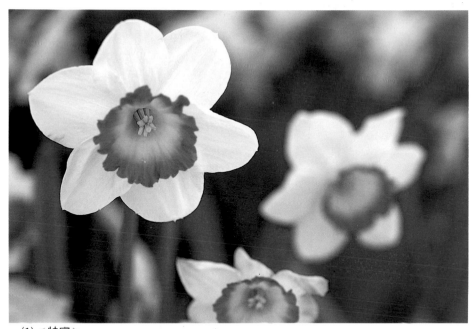

(1)＜特寫＞
光圈f3.5 自動 F2 M100mm 鏡頭 ISO50　　東京都植物園 1月20日15時

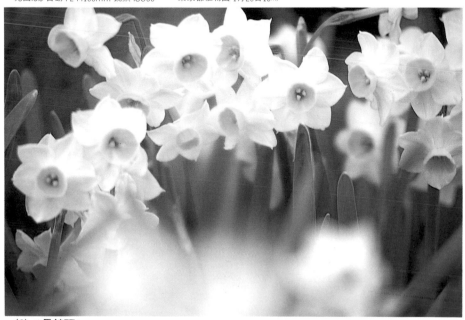

(2)＜長鏡頭＞
光圈f2 自動 ＋1EV F4.5 M135mm 鏡頭 ISO50
東京都植物園 2月10日14時

●Winter●
聖誕紅

攝影時段：室內
光線狀態：逆光
曝光補正：－0.5EV

有冬天的向日葵之稱的這種花，和仙克蘭一樣都原是園藝花，因此，只要將盆栽搬進屋子裡只要會使用反光板就可以盡情地拍個夠。在陽光充足的窗邊張貼上tracing-paper等拍攝方式與其它園藝類花朵全都一樣。

站在花朵的正前方，將鏡頭焦點鎖定在中央的黃色花芯部份再按下快門。在這邊唯一和其它花朵不一樣的部份只有光圈，光圈只能調到f8。如此一來整個花朵都能夠收進鏡頭焦點裡，而聖誕紅的特徵也會令花形更加有型地表現出來。另外，這種花的另一個特徵就是其強烈的紅色。而且，曝光會使聖誕紅的紅色有驚人的變化。在窗邊做正值0.5EV、1EV；負值0.5EV、1EV的曝光在相片沖洗出來後的色彩效果會比拍攝時做曝光要來得好。

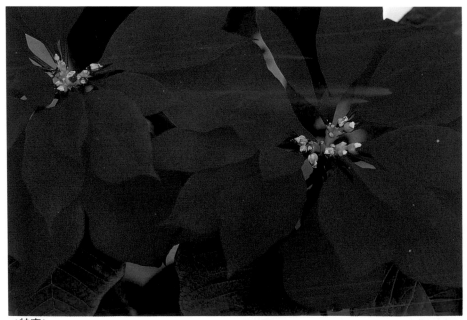

＜特寫＞

光圈f16 自動 F2 M100mm 鏡頭 ISO50　　東京都植物園 1月10日14時30分

拍攝聖誕紅的絕竅！

1. 將光圈鎖緊
2. 曝光

<中距離>
光圈f16 自動 −0.5EV F4 M50mm 鏡頭 ISO50
千葉縣南房總 12月27日13時30分

< 《zazen草》 >
光圈f16 自動 F4 28～80mm 鏡頭 ISO50
長野縣白馬 4月28日10時40分

花朵攝影五原則

1

經常利用preview-button確認光圈值。

2

只要善用反光板逆光會令花形更立體。

3

鏡頭焦點正確地鎖定在雄蕊、雌蕊
和花瓣上十分重要。

4

背景的明暗差異和色彩是凸顯主題花的要素，曝光
補正也有很大的關連。

5

三種角度和構圖是花朵攝影的決定因素。

攝影心得

花朵攝影光有技術是不夠的，如果光只有技術的話也只能拍出花朵的表面而已，令攝影的趣味變薄弱。

重要的是要捕捉到花朵所散發出來的真正美感。有時是沐浴在陽光下閃閃發光；有時則是剛接受過雨水的洗禮展現其水靈幽美的一面，將花朵在大自然中千變萬化的姿態與拍攝者的心結合在一起一定會迸出一些火花，這些感受就是攝影的趣味所在。

望著花讓感覺甦醒，順著每個人與生俱來的豐富感性，拍出最具獨創性的相片。此外，要了解花朵攝影的深度，當然也要提升自己的攝影技術。

唯有感性與技術合成一體才能夠拍出花朵所隱藏的美感。

最後，感覺也會告訴我們對大自然、對花朵的態度。

不要讓迷人的感覺睡著了，磨練自己的感性與技術與大自然長期交往。

第 3 章

各種有用的道具

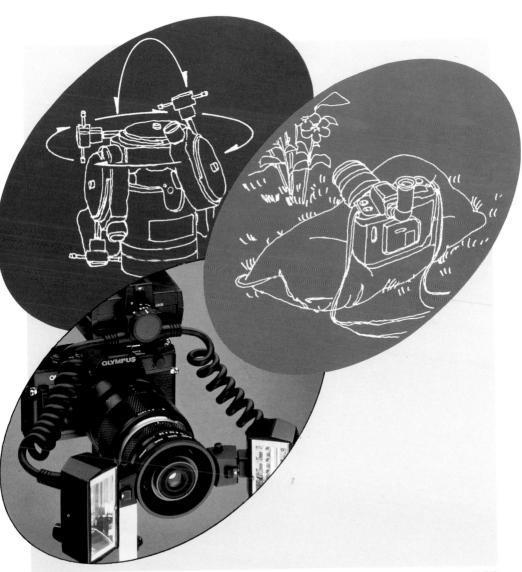

反光板

逆光拍攝時因被拍攝的主體背向太陽，所以被拍攝主體的前方會被影子覆蓋住，於是色彩會沈澱、也會有陰影產生、同時也會失去立體感和應有的對比感。

反光板是反射光線的用具，其目的在於將太陽光反射到被影子覆蓋住的部份，讓花朵恢復原有的色彩和立體感。

◆

幾乎所有的反光板都有白色和銀色兩面，其用途分別是

●白色
用於花瓣是屬於會發光此一種類的花朵和有與強光不太搭嘎的色彩（像紫色、綠色、黑色等）的花朵上。

●銀色
用於無法接近被拍攝主體，和陰天光線微弱的時候。另外，也用於有著必須借助強光凸顯的色彩（像白色、粉紅色、黃色、橘子色等）的花朵。

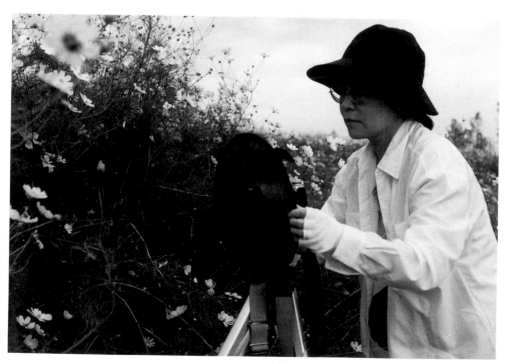

甜甜圈型反光板

反光板的種類與用途

●四方型

依尺寸的不同分為室內用、人物用和戶外
用等等。尺寸越大其反光的效果越強，不
過，就花朵攝影來說，為考慮到攜帶性，
以A3 size（對折後為A4）型最為方便。另
外，撐開如屏風型的反光板不需要支架就
能自己立在地上。

●圓型

和四方型一樣，市面上買得到各種尺寸的
圓型反光板，不過對花朵攝影來說以12英
吋（30.5公分）左右的尺寸最為方便。收
起來時約只有原來1/3左右的大小。
如果是要用於手無法扶住的地方的話要用
小木頭或包包撐住。

●甜甜圈型

其使用方式是將相機的鏡頭穿過中間的洞
加以使用。配合太陽的位置、照射的角度
可以隨鏡頭自由轉動十分方便。將它從鏡
頭上取下也一樣可以使用，只是，因為中
間是空的因此反射的光量比較少，光的擴
散也少。

125

反光板的使用方法

※在室內通常利用大型和圓型的反光板，因為在光線上花了相當的工夫因此最能描寫出立體感。

※在戶外拍攝像向日葵這一類大型的植物時，雖然應該用四方型的反光板，不過，還是甜甜圈型這類小反光板較方便好用。

太陽

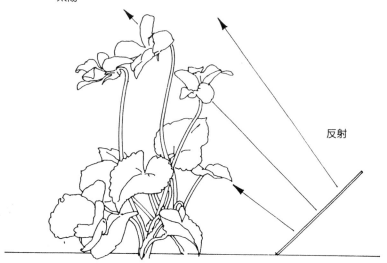

反射

*當太陽的位置在正上方時，效果不太好。

依光源變換角度。

反光板的製作方法

＜準備物品＞
① A4的白色厚紙
② 比A4還大的鋁箔紙
③ 粗的透明膠帶（Scoth tape）
④ 水性漿糊
⑤ 剪刀

步驟：1

事先在厚紙的裡面將紙折成兩半，折出摺線後，在厚紙的裡面均勻地塗上漿糊。

步驟：2

事先裁一張比A4厚紙略大的鋁箔紙，（每邊多5mm），稍微揉一下弄出一些小皺摺來。將其表面貼在方才1上有漿糊的那一面（也就是將鋁箔紙的裡面成為厚紙的正面上）。

步驟：3

將厚紙反過來，然後將多出來的鋁箔紙沾上漿糊再折過來黏在紙上。

步驟：4

用透明膠帶貼住厚紙和鋁箔相連接的部份。

步驟：5

完成。對折的時候將貼有鋁箔紙的那一面放在裡面。

閃光燈

在反光板無法發揮功效的陰天和雨天時，或者是反光板的反射光無法反射到的地方，或需要大量的光線時，就需要利用到閃光燈。絕大部份都是利用日中（自動）同步機將閃光燈和相機分開加以拍攝。測量閃光燈的光量、背景的明暗均衡地加以計算，當然參考攝影手冊的日中（自動）同步機也是方法之一，然而，因為拍攝的是瞬間千變萬化的自然界的東西，往往在你還在與數字奮鬥的時候太陽已經躲到雲層裡面了。利用閃光燈專用的延長線將閃光燈和相機連接在一起，用TTL自動攝影。拍射時正反兩側都調0.5EV、1EV的曝光量，在相片沖洗出來後仔細看一下正片（positive-film）挑選出自己中意的相片。

只是，不要忘了閃光燈也和反光板一樣都是補助光。

如果在閃燈的發光部貼上tracing-paper會使光線變柔和。

tracing-paper（鬆鬆的）

專用延長線

閃光燈的種類和用途

◎grip on type
直接接在相機的《hoddosyu-》上使用，是方便使用的類型。也有可以和相機分開使用的產品，只要和各種相機專用的延長線連接在一起也能夠做TTL自動攝影。

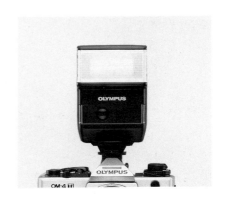

◎grip type
這種類型有最大量的補助光。雖然可以使用《積層電池》、具有大量能量的電池，但相對的也增加了容積和重量是有待克服之處。

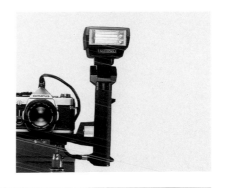

◎twin strobo（近拍用）
具有兩個發光部的閃光燈，使用時要附在鏡頭前端。兩個發光部可以個別使用，因此，可以表現出花朵的立體感，也可以一個燈照主題，一個燈照背景以表現出深度。

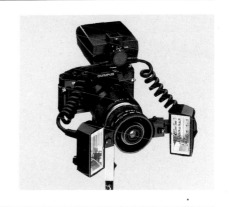

近拍影攝影器材

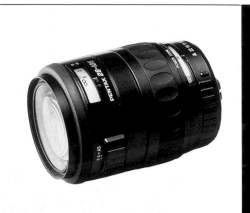

◎**具有長鏡頭功能的zoon lens**

除了一般攝影之外，還可以拍從1/2倍到1/3倍的近拍攝影。

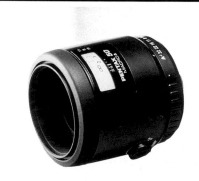

◎**50mm標準長鏡頭**

針對近拍所特別設計出來的鏡頭。除了長鏡頭攝影以外和一般的鏡頭使用方式全都一樣。

◎**100mm望遠長鏡頭**

拍無法接近（如山巔峭壁、花園等）的被拍主體時非常方便。和標準的長鏡頭比起來多了模糊感更加柔和。

＊如果要說到相機的主體的話，就花朵攝影來說以附有priview-button、地點測光功能、全面（matt《無光、不褪光》？mat《小墊、底板》）的finder等裝備的機種最爲方便。

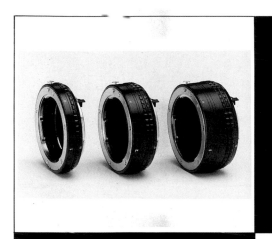

◎**中ring**

接在相機主體和鏡頭之間使用，爲提升近拍倍率的裝置。雖然F值會變暗，但對鏡頭的功能沒有任何影響。也有AF機能連動的產品。

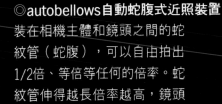

◎**autobellows自動蛇腹式近照裝置**

裝在相機主體和鏡頭之間的蛇紋管（蛇腹），可以自由拍出1/2倍、等倍等任何的倍率。蛇紋管伸得越長倍率越高，鏡頭的開放值會變暗。

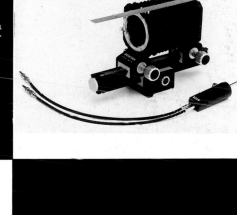

◎**angle-finder**

近拍攝影中不可或缺的器材，對腳邊的花朵和難以拍攝的花朵攝影十分方便。接在取景鏡（finder）的接眼部使用。

131

測光計

◎入射光式測光計

內藏在相機裡的測光計爲測量被拍攝主體所反射出來的光的測光計，而直接測量照射在被拍攝主體上的光的測光計爲入射光式測光計。其使用方法爲將測光計放在被拍攝主體的旁邊讓測光部（白色的半球體部份）向著照相機進行測光。

在使用上多多少少需要一些經驗，不過，和反射光比起來可以得到更爲正確的曝光。

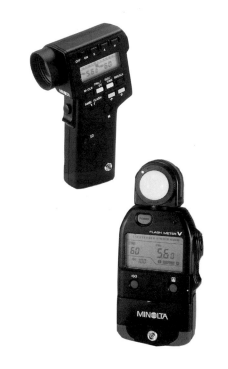

◎點（spot）測光計

爲反射光測光計的一種，正如同其名字一般，它主要是用來測小小一點的光。

因爲，可以針對想要知道的部份的曝光值進行測光，不受光線狀態、明亮的天空的影響。只要記住其使用方法就會成爲不可或缺的輔助工具。

◎手指甲

如果手上的是沒有點測光功能的照相機，又想收到自己所希望表現出來的曝光度時，手指甲不失爲一種便利的取代方法。將手掌伸向被拍攝的主體，然後，利用照相機內內藏的測光計量一下手指甲的亮度。手指甲的反射率爲利用接近以曝光測定基準的18%的灰階（gray scale）（爲了調整電視等播送的黑白畫面濃淡，由白色到黑色的灰色階段顯示尺度，也用於相片、印刷上）現像所發展出來的曝光決定法。不過，其條件是手指甲填滿整個畫面。

(1) 測手指甲的光。

(2) 以所測出來的數值爲基準，正、負雙方都調1/2EV或1/3EV的刻度並且各做1EV的曝光。

(3) 由沖洗出來後的positive（正片）中找出自己喜愛的補正值後，利用手指甲和找出來的補正值，也能得到喜歡的曝光。

其它小物品

◎豆袋（beans bag）

如果是處於必需將照相機直接置於地面的攝影位置時，根本無法使用三腳架。此時，豆袋就能夠發揮其威力。

可以把它想成是裝填有豆子的墊子，市面上有得買，不過，為了要符合中型照相機的需要，因此體積做得有點兒大，如果使用的是35mm的照相機最好自己縫一個16cm×25cm大小的豆袋，在攜帶上也比較方便。

趴著的時後將照相機放在豆袋上比較穩定。

縫上填入小絨布的缺口

<作法>

(1)做一個約16cm×25cm大小的袋子，一邊不縫。

(2)將約一般抱枕的1/3量的小絨毛布（pile）（寢具店有在賣）由沒有縫的一邊塞進袋子裡然後將袋口縫合。

◎利用angle-finder

在花朵攝影中經常會有照相機必須貼近地面，或由低角度（low angle）利用天空作為背景等拍攝情形，因為無法直接由取景鏡看鏡頭，因此，angle finder為必備工具。

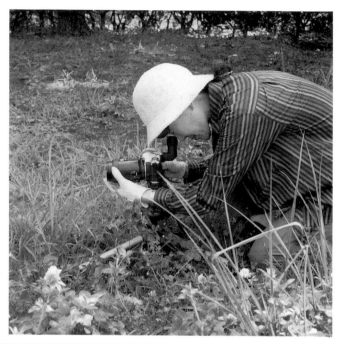

◎雨蓋（show cap）

對付突然落下的雨水，雨蓋是最方便的工具。不佔空間攜帶十分方便，是毫不費事的裝備。防水效果一級棒，而且價格低廉。

◎《玉蟲色玻璃紙 》
（cellophane）

將放置在糖果餅乾裡的玉蟲色玻璃紙夾在開有8cm×12cm洞孔的印刷台紙裡，黏接以後可做爲取景鏡使用。

可以利用因光線情況cellophane的色彩會有所變化的現像，讓花朵的色彩更爲調合，可以拍出意想不到的照片。

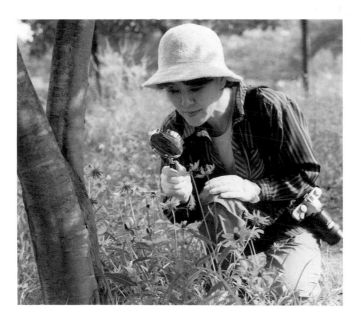

◎放大鏡

在拍花朵特寫時要先用放大鏡觀察一下花瓣的中心。如此一來可以找出平常肉眼看不見的蟲子屍體或是被花粉等弄髒的部份。如果透過廣角鏡也可以看出這些，但是，一旦在架設好位置以後才看到這些髒東西的話又要再加以清除一遍，然後再對一次鏡頭非常麻煩，因此，事先做好觀察會比較省事。

135

◎面紙

用放大鏡看見污垢時可以用面紙加以清除。將面紙捲起來，在依污垢的大小調整一下面紙尖端的粗細。要小心不要將花弄壞。

◎廚房用隔油板
（kitchen range panel）

可以當反光板使用。因為可以三面反光因此在使用上更加方便，可以自由自在隨心所欲地彎曲，而且不用任合支撐就可以站立相當好用。可以貼一些tracing或白紙黏在ｐａｎｅｌ上用以調節反射光。

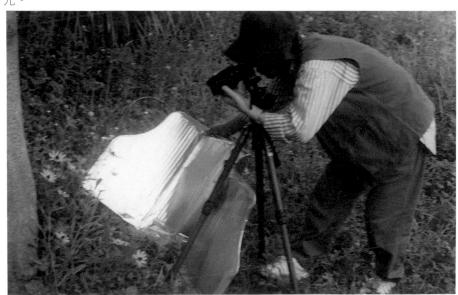

◎尼龍傘

可以令強烈的光線變柔、也可以讓強光擴散十分方便。透明的傘效果可能不是那麼好，如果是有顏色的傘則會引起色差也不能用。最好選和tracing paper相類似的乳白色。此外，它也可以用來擋風，如果下雨的話則可以發揮其原有的功能，是必備項目之一。

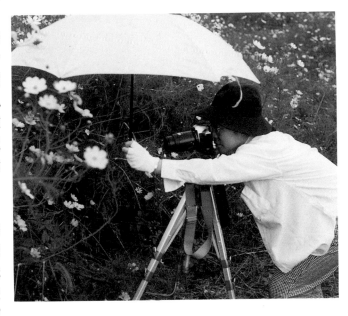

◎PL濾光器（filter）

可以除去花瓣和葉片上所產生亂反射，而且也是可以調節色彩濃度的濾光器。順光狀態最能凸顯出其效果，逆光的話就不要期盼它會發揮任何的作用。

<濾光器的使用方法與效果的確認>

如果轉動濾光器的外框的話…

連接在鏡頭上的方向

內框　　外框

畫面慢慢變暗

在畫面到最暗的位置時可以收到最大的效果

順光　　　逆光

順光的話愈有效果，逆光的話則收不到任何效果

平行

如果與花平行的話，收不到任何效果

137

◎背景（back）紙

當背景過於繁雜時可以利用背景紙，因為
它只是個配角而已，因此避免使用過於強
烈的色彩，準備數張可以令被拍攝主體的
花更加出色的背景紙。雖然依花形的大小
有所不同，不過，一般使用A4大小的紙就
已經足夠了。

<背景紙的顏色選擇方法>

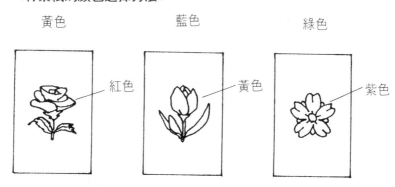

黃色　　　　　　藍色　　　　　　綠色

紅色　　　　　　黃色　　　　　　紫色

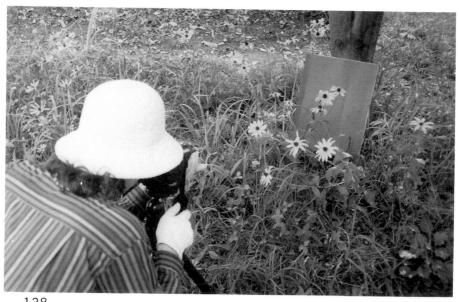

室內攝影

盆栽和插花的室內攝影最能讓背景紙發揮其效果。色彩的選擇和放置方式和戶外攝影完全相同，但是，其要點在於要利用反光板製造亮光（lighting--照明）。

黏上tracing paper，將花朵置於有明亮陽光穿透進來的窗戶前，利用反光板將陽光投射到花朵上。此時，如果由正面直接將陽光投射到花朵上的話會使花朵不具有立體感，反光板垂直立好，由斜斜的旁邊反射陽光。萬一花朵有強烈的陰影產生時，可以利用另一個反光板由斜斜的旁邊將陰影去除掉。隨便將一個反光板傾斜調整一下反射光的強弱，就可以拍出不失立體感的好相片。此外，如果在背景裡能夠將其它的花用模糊處理後一併收進鏡頭裡的話，對色彩有相當大的助益。

＜33頁的花就是這樣子拍成的＞

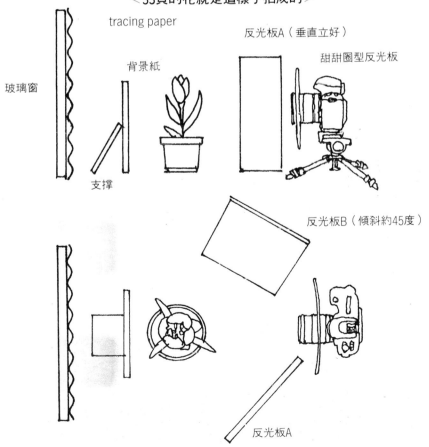

tracing paper

背景紙

玻璃窗

支撐

反光板A（垂直立好）

甜甜圈型反光板

反光板B（傾斜約45度）

反光板A

139

◎三腳架

花朵攝影和三角架秤不離砣砣不離秤。三腳架可以幫忙作出好構圖、避免手垢、在等待風停、天候的時刻最能發揮威力。
三腳架雖然不會重到搬不動，但在選擇時要考慮到照相機的重量和走路的路程。
另外，自由方向轉台和low angle (低角度) 對field (範圍、領域) 攝影相當便利。

垂直

水平

360度迴轉

即使在不安定的場所，自由方向轉台依然能夠作出好構圖。

360度自由迴轉

◎**服裝**

1) 即使是夏天也要穿長袖襯衫。除了可以防止紫外線的傷害也可以避免被蟲咬。

2) 因為常常需要彎腰蹲下來拍照，因此，最好穿著專為戶外活動設計的長褲。

3) 有許多小口袋的背心十分便利，像鏡頭套（lens cap）、小東西等可以馬上有地方收起來。

4) 帽子（如果可以的話最好選經過UV處理）和有特殊防水、防滑處理的鞋子等更是不可或缺的裝備。

◎**裝備**

1) 最好用可以雙肩背的相機背袋。因為，兩手可以自由活動對野外行走較為方便。

2) 雨具、水壺、防蚊噴劑、治蟲蚊咬藥膏、OK蹦和更換的襪子也都是必備物品。

3) 山上野外沒有任何商店，因此，備份的底片一定要帶足。

後記

　　本書中所刊載的所有相片只是我長期攝影所累積下來的相片中的一部份而已。此外，我手中那些多得過了頭的相片和大自然比起來根本微不足道。因爲拍的是如此雄偉的大自然，因此，常常在拍攝的過程中了解到自己也從眾多花朵身上學習到許多事情。當然，這也是因爲自己從事的是以大自然爲對像的工作，所以才能夠擁有這種邂逅後的新發現與喜悦和魅力。我已用自己的攝影技巧將這種魅力化爲書中一幅幅的相片，我抱持著將自己這些年來所培養出來的know how公諸於世的想法，草擬原稿。盡可能將從前的書中不曾公開過的職業攝影技巧，以及往往被認爲是很困難的廣角鏡攝影方式，盡可能用最淺顯易懂的方式加以解説。如果各位讀者能從中了解到攝影的樂趣以及親近大自然的喜悦將是我最大的榮幸。希望透過這本書的介紹能夠有更多人加入花朵攝影這個大家庭。

　　在這本書的付梓的過程中從企畫到編輯承蒙多位聽任我的任性又給我諸多協助的DOUBLE、WAN企畫事務所的製作人仲村敏雄、DARAFIKKU社的中西素規氏等人的大力協助由衷感謝，謹此致上我最大的謝意。

<div style="text-align:right">1998年2月吉日</div>

<div style="text-align:right">森　　祐二</div>

142

（作者簡歷）
森　祐二（MORI YUUZI）

1954年生
1980年愛知縣工業大學畢業
1987年的『小小的自然旋律』攝影展首次以職
業攝影家的身份出道。
1990年攝影展『小小的自然旋律PartII』
1992年寫眞集『自然組曲』光村BeeBooks
1994年寫眞集『光之詩』(株)日本照相機公司
攝影展『光之詩』
1996年攝影展『光之詩』名古屋
中央畫廊、大阪doifodo廣場

＜口繪、執筆＞
　　日本照相機公司、朝日照相機、照相技
術、攝影比賽、月刊攝影人、學研「四季寫
眞」、家庭畫報、佳能男孩、新力雜誌、
furorisuto、綠色威力森林文化協會、三井物產
MBK社內雜誌、新日本企畫「風景寫眞」

＜講師、指導＞
攝影協會「森輪」專任講師
朝日新聞森林文化協會寫眞教室講師
Olympus相機俱樂部指導
NHK學園講師

特定景物攝影技巧

定價：500元

出 版 者：	新形象出版事業有限公司	
負 責 人：	陳偉賢	
地 址：	台北縣中和市中和路322號8F之1	
門 市：	北星圖書事業股份有限公司	
	永和市中正路498號	
電 話：	29283810（代表） FAX：29229041	

原 著：	森 佑二	
編 譯 者：	新形象出版公司編輯部	
發 行 人：	范一豪	
總 策 劃：	陳偉昭	
文字編輯：	賴國平、陳旭虎	

總 代 理：	北星圖書事業股份有限公司	
地 址：	台北縣永和市中正路462號5F	
電 話：	29229000（代表） FAX：29229041	
郵 撥：	0544500-7北星圖書帳戶	
印 刷 所：	皇甫彩藝印刷股份有限公司	

行政院新聞局出版事業登記證／局版台業字第3928號
經濟部公司执／76建三辛字第21473號

本書文字，圖片均已取得日本GRAPHIC-SHA PUBLISHING CO., LTD. 合法著作權，凡涉及私人運用以外之營利行為，須先取得本公司及作者同意，未經同意翻印、剽竊或盜版之行為，必定依法追究。

■本書如有裝訂錯誤破損缺頁請寄回退換
西元1999年7月　　　　　　第一版第一刷

國家圖書館出版品預行編目資料

特殊景物攝影技巧：花／森佑二原著；新形象
出版公司編輯部編譯．第一版．--臺北縣
中和市：新形象，1999〔民88〕
面；　　公分

ISBN 957-9679-59-2（平裝）

1.攝影─技術　2.攝影─作品集

953　　　　　　　　　　　　88007628